ANTONY GORMLEY

TOTAL STRANGERS

DOCUMENTED IN 22 PHOTOGRAPHS BY BENJAMIN KATZ
EDITED BY UDO KITTELMANN

DOKUMENTIERT MIT 22 PHOTOGRAPHIEN VON BENJAMIN KATZ
HERAUSGEGEBEN VON UDO KITTELMANN

KÖLNISCHER KUNSTVEREIN

INHALT/CONTENTS

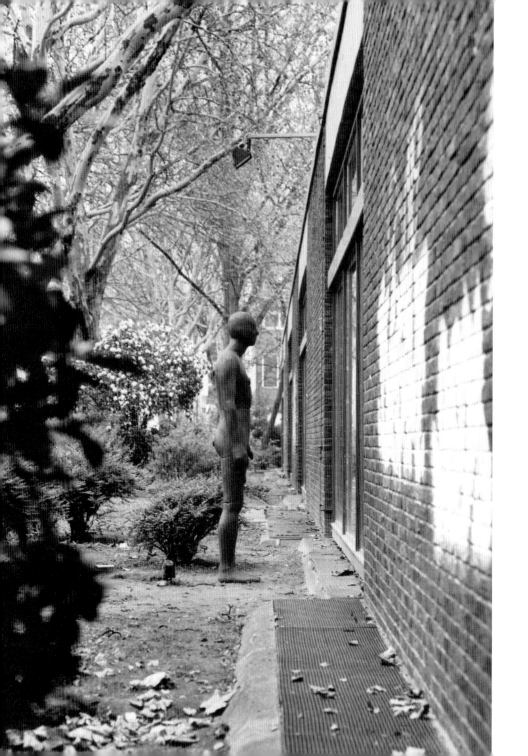

PLAYING FIELDS OF THE SELF
GORMLEY'S TOTAL STRANGERS

Antje von Graevenitz

"Ein fremder Mann!
Ihn muß ich fragen."
(A stranger!
Him must I ask.)
Sieglinde in Richard Wagner's
opera *Die Walküre*

It is morning in Cologne as I set forth to encounter Antony Gormley's ironmen. I already know where they are: at the Kunstverein and in the street. My visit to this "exhibition" entitled *Total Strangers* is a quest for true perceptions. Will my prior knowledge rob me of the indifference that could turn suddenly to surprise? Will I succeed in behaving as an authentic passer-by in spite of what I know? A stream of pedestrians and cars passes; no motion is interrupted. I haven't yet spied any of the nude male figures. Are they perhaps not there after all? No one stops to look. It is obviously a preconceived notion, this idea that someone – a pedestrian or a motorist – might actually stop or remain standing in the presence of the ironmen. It is only I who stops upon seeing one of them. Except for me, no one behaves this way on this cool spring morning, even though the artificial men are really "in everybody's way." Not even the garbage truck driver working nearby gives them a glance. His face betrays no emotion. One might simply suspect a lack of interest in a kind of art whatsoever. But there is another possibility: By now these roadside ironmen are familiar to everyone. Taking notice of what has already been seen and recognised no longer requires a change in movement or previous objective. Whether or not the absence of interest on the part of the people on the streets this morning actually reflects indifference with respect to art is impossible to say.

No help is to be expected from passers-by. Despite the street noise, the animated surroundings seem quiet, because their actions are automatic. One feels different and strange in their midst, having subjected oneself to the unfamiliar in which new feelings and empathies emerge. There lies the stranger, his legs cantilevered, hovering over the

pavement, on a superfluous segment of sidewalk adjacent to a bus stop, fenced in and protected in front by numerous steel rods from parking-minded motorists or buses pulling out and lined to the rear by a bicycle lane – an ideal spot for a sculpture, so to speak, from a detached point of view. Yet this sense of distance dissipates, for the sculpture does not decorate the spot; rather it "occupies" it more or less as a reclining figure. What happens to one who is aware of the presence of these art figures is this: The lifeless, solid iron form is incorporated into one's world of experience. Mimetic objects become partners in potential, silent conversations in the imagination. Pygmalion lives, but as a man now. A second Pygmalion "stands" at the bus stop, its gaze directed towards the parking garage and filling station on other side of the street, in front of which a third ironman also placed at the roadside appears to answer, lonely, too. Shoulders slumping, its back rounded slightly, it seems to wait in resignation, as its posture suggests. The faces have the look of being covered with nylon stockings: nebulous, without identity but not devoid of expression. I wait a while for the bus to come, curious about the reaction of the bus driver, who must exercise some care in order to avoid hitting the nearly seven-foot-tall ironman; curious, too, about the people who will get out of the bus and find themselves suddenly and directly confronted by the iron figure. But I wait in vain, for no bus appears. The regularly scheduled buses pass by without stopping. This bus stop is obviously for special runs only. I could wait forever – like the ironman. Once again, the comparison produces a sense of identification.

Behind him stands the Kunstverein as the spiritual and conceptual backdrop of his existence: an argument in stone. Making the conditions of art and perception accessible to experience with the aid of art and the staging of art is part of the institution's program. Yet another ironman stands in the garden in front of the building, peering, it would seem, into the broad window as if in recognition of its possibilities, for the space inside appears to be empty. It is not. Upon entering the building one finds another ironman at the end of the long Kunstverein entrance hall. As the noise and motion of the streets have now been left behind entirely and the distance between viewer and "image" is staged by means of emptiness and thus ritualised as a "corridor" and as "proper spatial interval," the situation now appears quite different from that on the street: The Kunstverein is cult space, the ironman a cult image.

That is how it has always been, by the way. Sculpture traditionally requires ritualisation. But Antony Gormley's ironman is not presented here in classicist nudity, with broad

shoulders, an upward striving torso and a proudly expanded, manly chest. Even the traces of the casting process have been left, like small buffers, on the buttocks, shoulders and chest, as if to ensure that the five rusty sculptures inside and out do not permit us to forget their origins. Why should this figure command respect only inside the museum, apart from the fact that a work of art traditionally demands recognition and respect as a cult image. Within the context of Gormley's similar outdoor sculptures, which mingle with the everyday crowd, the visitor acquainted with the customary practice of the Kölnischer Kunstverein is aware that with every work of art this institution presents and emphasises both the conditions of art *eo ipso* and the theoretical issue of shifting context as a hidden meaning of the artwork. Thus respect is a disposable commodity and remains a matter for discussion, even though the visitor must initially experience this traditional mode of paying tribute to art (which does not conform to the usual approach at the Kölnischer Kunstverein) in a highly personal way. Everything under discussion here is funnelled through one's experience of an environment and one's own acquired or learned attitudes towards such works of art. Gormley's figures reveal themselves as instruments of the perception of the other in oneself.

This is in keeping with Gormley's intent: "What interests me, though, is how a sculpture is different from a chair or other things that people make. The main difference is that it can invite and stimulate feeling."[1] The anthropological reference is characteristic of his view of art. Yet Gormley is not interested in arbitrary emotions but rather those that suggest the existence of a language between the body of the viewer and the sculpted figure. In Rainer Maria Rilke's thoughts on Rodin's sculpture Gormley discovers his own: "The language of this art was the body and this body – where had one last seen it?"[2] He too is concerned with "trying to re-link the notion of selfhood with basic elements."[3] In the Cologne exhibition, such basic elements are the conspicuous, large, but not oversized figures of a middle-aged Mr. Everyman as human figures in a game, meant, as it were, to be moved about on the playing fields of street and indoor space. What effects to they evoke, and where? "There is nothing to 'see'," Gormley explained in 1995, "until distance can be established between the perceiver and the perceived. The body is always aware of itself as a body, but in order to give meaning beyond that there must be something to see, or at least a place in which 'seeing' can occur."[4] Gormley's interest in hermeneutic issues, particularly in achieving as close a link as possible between image and viewer, is quite evident in his statements. His art is intended to fos-

ter physical self-experience in the viewer; his work is inherently hermeneutic. On the other hand, this appears to suggest a turn towards Existentialism and Behaviourism that takes on new currency within the context of Gormley's interest in an universally valid language. Maurice Merleau-Ponty, who examined corporeal experience in his *Phenomenologie de la perception* in 1945, also contended that one could not observe one's own body. "In order to be able to do so, I would need a second body, which would itself be unobservable. If I say that my body is always perceived by me, these words are not to be understood in a merely static sense; there must be something in the awareness of the presence of one's own body that renders every kind of absence or even mere variation unthinkable."[5] What could that be? Merleau-Ponty's answer is the mirror-image, which Jacques Lacan himself had identified as a bridge to self-experience: One finds oneself, is indeed already contained, in the "other." Gormley replaces the mirror-image with the "image" of the fictitious stranger, the response-partner open to all projections, ideas and questions, who looks so thoroughly basic that he has an abstract, universal effect. In his novel *Molloy* (Paris 1954; London 1959), Samuel Beckett used 16 "suckingstones" or pebbles as basic elements for the intimate experience of the body, taking them singly in groups of four from the side pocket of his heavy coat or his pants pocket, placing them in his mouth and sucking on them before putting them into the other coat pocket, continuing until he could begin the ritual again, moving the stones from the now full second coat pocket to his mouth and then back to the empty first side pocket. Or was it his pants pockets? He devoted himself entirely to this intimate, yet mathematically precisely calculated ritual, totally immersed in the process of circulating his "suckingstones." They were objects but also "lollipops," whose shape, coolness, taste and weight were tested in the mouth, while at the same time lips, tongue, teeth, saliva, jaws and the oral cavity were instrumentalised and explored in search of their various possibilities. No mirror-image was required here to experience the body, but instead a second, neutral body.

In Indo-Tibetan Buddhism, with which Gormley became acquainted on his travels and to which he demonstrably retained close ties, the body of the pictorial figure has little expressive value; only the position of the hands is important as gesture. Each of the six typical attitudes of the hand has its own fundamental meaning: abhaya-mudra (an elevated hand signifying fear or trust, depending upon the person to whom it applies); varada-mudra (a hand pointed downward, blessing and granting a wish); dyana-mudra

(two hands clasped together in concentration, meditation and to permit the flow of forces); anjali-mudra (palms held upright and pressed together in prayer); dharma-chakra-mudra (two circles formed by thumb and index finger, juxtaposed to form an "eight," the sign of infinity, as an eternal wheel consisting of heaven and earth that the teachings of Buddhism will continue to turn for the future); and Blumisparsa-mudra (a hand resting on a thigh in the lotus position, indicating that the human being touches the earth and allows the forces to flow back into it). Actually, the Buddhist faithful do not believe in the possibility of suspended motion, viewing everything as part of a stream of continuous change that affects even the essence of being. Accordingly, the motionless Buddha likenesses never depict events in life but instead only the principles that govern all things in life and nature, principles capable of showing the way to enlightenment. "From the trinity of body, throne and nimbus emerges the sacred likeness of Buddha, whose fundamental structure has been preserved as an archetypal image even into our era of mass production."[6] It is the sameness of the body of Buddha that communicates such an aura, regardless of the details of its specific aesthetic composition. Gormley is clearly interested in the consistent sameness of the figure, the minimised expressive power and the significance of the image with regard to self-discovery on the part of the viewer as well as the field of energy that surrounds the figure, traditionally known as its "aura."[7] "Buddhist statues have a certain posture. And this posture corresponds to a particular mental state. And it is the same, I think, in my works," Gormley explains in response to a question about the inspirations he derives from Buddhist art in his work.[8] Thus in his view the sculptured figure should not allude to a narrative context nor to mythology or history (as a memorial, for example) nor to other literary sources. Sculpture "is" and at the same time suggests that the figure depicted has an existence in its own right: "It is the possibility of capturing time, of bringing it to a standstill."[9] Within this suspended time-frame, however, another time process begins in which the viewer's emotions unfold.

At the same time Gormley's ironmen serve as locations for projections from a purely imagined, living self-in-process. "Once we accept the body as a place," Gormley explains, "countless new meanings emerge."[10] As a motto, "sculpture as a place" has taken on a tradition that began in the latter half of the 1960s, when Carl Andre, using consistently minimised, square floor plates made of various metals, offered viewers a place to stand on which they could feel the weight of the sculpture, their own weight

upon the flat pedestals and – as Andre stated – even the air bearing down on the respective plate. The feelings of which the viewer was to become aware were limited to minimised basic sensations: weight and a sense of "hereness" (as opposed to an imaginary somewhere). At the time, the general sculpted figure no longer appeared an appropriate "place" for the viewer's physical and emotional states. Gormley retrieved the dusty human image, placing it in a new tradition of "sculpture as a form of action" (Manfred Schneckenburger), which we might refer to today as "figure as a place." And we might also add the phrase "figure as a place for body-feelings." "Each of these body-forms is not a representation," Gormley maintains, "it's an attempt to make in mass, in volume, in solid form, the plan you enter when you close your eyes and you become conscious of the space within the body." For "This is where we live but know so little."[11] Here again, Gormley appeared to approach Beckett's feeling for his "suckingstones" when he stated during his Ljubljana lecture in 1993: "I want to put the ground back into the body and allow the viewer to inhabit it: hence the body case."[12]

Apart from the renewal of the Existentialist tradition, from Buddhism and from the "sculpture as place" theory in visual art, the influence of 1960s Behaviourism is also evident in Gormley's art. During that decade, for example, best-seller author Edward T. Hall investigated the "silent language" of communication (*The Silent Language*, New York 1959), the significance of distances separating people (*The Hidden Dimension*, New York 1969) and techniques of communication given little consideration in everyday life in spite of the fact that communication is regarded as the alpha and omega of culture (*Beyond Culture*, New York 1976). The practice of incorporating the respective context of a place for the purpose of anthropological analysis was already commonly accepted. Among others, Daniel Buren became concerned with this field of research, consistently emphasising in his work the shifts of context experienced by similar artworks inside a museum, on the street outside or in a subway station. These shifts of context and thus of the frame of evaluative reference that interested Buren are of little importance to Gormley. Although his sculpted images are similar and placed in various different surroundings, i.e. contexts, his iron figures – unlike Buren's works – are always clearly identifiable as works of art. Buren's cloth stripes, on the other hand, lose their inherent appeal as worthy of regard as artworks in the eyes of the viewer when encountered in indifferent everyday surroundings. Indeed, the contextual meanings that pertain to human figures are quite different from those applicable to neutral cloth strips.

While Hall's organisation models for Behaviourist research can help clarify this distinction, they apply only to distances and dimensions involving living human beings and not – as is the case in Cologne – with those affecting viewers and artworks. What, then, do contacts or non-contacts among people from a personal or social distance signify? Nerve and warmth sensations, eye-contacts revealing sympathy or antipathy through pupil expansion or contraction, status symbols that impose distance, probing ignorance, the bridging of distance through the voice, as Hall lists them? None of these apply in Gormley's case. Yet Hall does leave room for art. In his book *The Hidden Dimension* (1969),[13] he discusses the "Leerstelle" (empty place) in the work of art, which can be occupied by the viewer – and that long before the "imagination spot" was discovered by art historians in the 1980s. Hall describes it with reference to an essay entitled *The Painted Eye* by the American painter Maurice Grosser, in which the artist examines the relationship of distance between the painter and the painted model: "Such spatial relation of the artist to his subject makes possible the characteristic quality of a portrait," Hall states, "the peculiar sort of communication, almost conversation, that the person who looks at the picture is able to hold with the person painted there."[14] The same applies in the relationship to a sculpted figure, according to Hall. With respect to real life, in which genuine interaction takes place, Hall distinguishes more precisely among intimate, personal, social and public distances (*The Silent Language, 1959*). It would be absurd to think in terms of such distinctions with respect to the communicative relationship with an artwork, which changes only if the viewer responds to the proffered empty space. He may feel delicate and vulnerable beside the massive, large standing figure, stronger perhaps in the face of the reclining form on the sidewalk. Such "intimate" feelings are not the products of interaction but of association – a spiritual reconstruction that can be experienced here only as a potential. Personal feelings could, for example, arise from the observation of similarity or differences in the genitals. The ironman appears large and powerful, yet his penis is limp and his shoulders droop. How does one feel in comparison? The "reclining figure" awakens social responses ("He shouldn't be left lying there!"), as does the man at the bus stop ("He should be warned: The bus might not stop here." Or: "He might be hit by the bus," or "He could cause the driver trouble pulling in.") The man on the other side of the street evokes similar identifications ("He looks so full of longing.") Public distances are particularly evident in the case of the figures at and inside the Kunstverein (at the window:

"a work of art that has not yet arrived at the higher levels of the cult space" and inside the exhibition hall: "an art figure that demands respect, perhaps even subordination and is therefore placed at such a distance.") Other parameters identified by Hall – technical, informal and formal aspects – can also be applied to Gormley's work. Technically speaking, the entire presentation is an exhibition; in formal terms, however, it is a game of body identification for the viewer; formally, it is a concept for amusement, humour at the discovery of an indirect language. "Experience is something," says Hall, "man projects upon the outside world as he gains it in its culturally determined form."[15] It ultimately becomes apparent that social responses are dependent upon the context in which the other/stranger is encountered at a given moment, and that – were that stranger a living person – this represents a challenge to one's own behaviour. The test game now becomes serious business. "The other self" takes action, described by the French cultural philosopher Jean Baudrillard in his post-doctoral thesis bearing the same title as an act of initiation, as it produces a – not always pleasant – change in consciousness in view of the strategy of temptation towards identification with the other self.[16] Baudrillard regards indifference as an appropriate response, since it is the only way to escape the temptation at hand.

The search for other distinctions takes us to Paul Ricœur, who published the third volume of his hermeneutic studies, *Soi-même comme un autre* (The Self as Other) in 1990.[17] Aside from the identity of the same (idem) or the self (ipse), Ricœur points out a possibility that also plays a role in the context in question here: "a state of otherness which selfness would have to constitute itself."[18] He postulates this relationship between otherness and selfness as a particularly intimate one, as the one is inconceivable without the other, except in the sense of oneself *as* other.[19] The instruments of expression involved – according to Ricœur – include forms of physical disposition or narrative description. This is certainly applicable to Gormley's figures – the particular posture of each of the figures serves as the stimulus for identification and understanding, and narrative aspects that arise from the respective surroundings in which figure and viewer find themselves play a significant role as well. The "puzzling cases"[20] cited by Ricœur arise, in which one becomes aware oneself of the schematic nature of one's thinking and experience. Yet – and neither Hall nor Ricœur takes this into account, of course – regardless of the extent of identification, the viewer will never lose sight or awareness of the fact that it is fiction. Indeed, we are talking about art, and whatever a particular

otherness may be, it will always remain split into two parts: the otherness that I, as viewer, recognise in myself and the second one, which Gormley's work of art presents as a static, lifeless human figure. The non-obligatory quality inherent in such self-awareness, which, moreover, is not bound to any "Weltanschauung" whatsoever, ultimately allows us to conclude that otherness is a possible context of selfness, a context that may be represented as an internal and external playing field. Thus it becomes possible to perceive that there is no gap between the attitude of indifference suggested by Baudrillard in order to avoid the temptation of the other and identification with the other (Ricœur), for art alone provides the viewer the platform that bridges it: identification in combination with distance from true fiction.

1 Bartz, Edek: 9.8.'95 A Conversation on a Train, in: Gormley, Antony: Critical Mass, Verein Stadt Raum Remise, Wien 1995, p. 171.
2 Gormley, Antony: Lecture, transcribed in M'ars (Ljubljana), Vol. 3,4, 1993, p. 54.
3 ibid., p. 61.
4 Andrew Renton in: Gormley, Antony: Critical Mass, op. cit., p. 51.
5 Cited and translated from Merleau-Ponty, Maurice: Phänomenologie der Wahrnehmnung, translated from the French and with an introduction by Rudolf Boehm, Berlin 1965, p. 16.
6 Uhlig, Helmut: Auf dem Pfad zur Erleuchtung. Die Tibet-Sammlung der Berti Aschmann-Stiftung im Museum Rietberg Zürich, Zürich 1995, p. 21.
7 Gormley, Antony: Lecture, op. cit., p. 63.
8 Bartz, op. cit., p. 94.
9 ibid., p. 106.
10 ibid., p. 98.
11 ibid., p. 83, 8.
12 Gormley, Antony: Lecture, op. cit., p. 57.
13 Hall, Edward T.: The Hidden Dimension, New York 1969. The term "Leerstelle" was adopted by Wolfgang Kemp from German literary criticism and applied fruitfully to the study of art history.
14 Hall, op. cit., p. 77.
15 ibid., p. 119.
16 Baudrillard, Jean: Das Andere Selbst, edited by Peter Engelmann, Vienna 1986; (French title: L'autre par lui même, Paris 1987).
17 Cited from Ricœur, Paul: Das Selbst als ein Anderer, translated from the French by Jean Greisch in cooperation with Thomas Bedorf and Birgit Schaaff, München 1996). (Übergänge. Texte und Studien zu Handlung, Sprache und Lebenswelt, edited by Richard Grathoff and Bernhard Waldenfels, Vol. 26).
18 ibid., p. 12.
19 ibid., pp. 162 ff.
20 ibid., p. 165.

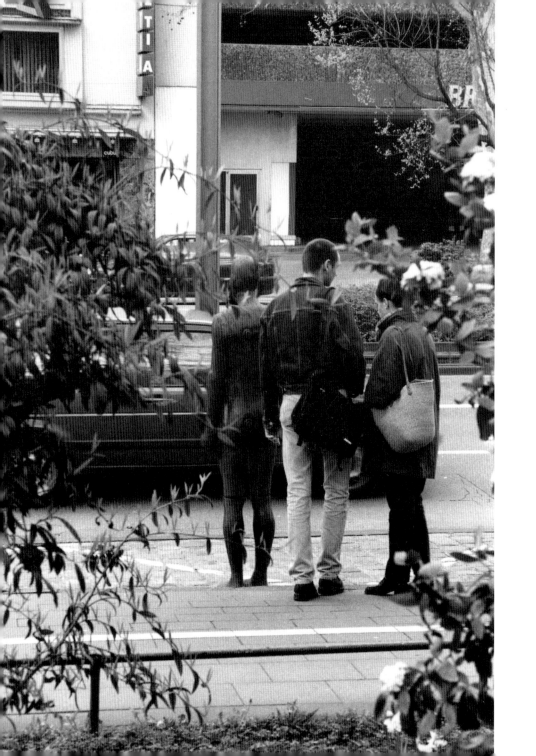

INTERVIEW
UDO KITTELMANN TALKS TO ANTONY GORMLEY

UK Some colleagues of yours told me they think you're a very generous person, but what does generous mean? Firstly it's a personal thing but I think that the idea of generosity also has an influence on your work?

AG It's very nice to hear but my instant reaction is this is rubbish.
What does generosity in art mean? That nothing has stood in the space that the artist wants to share with you, so there really is an invitation, somehow the door is open and there is no qualification like you have to be a believer, in other words it's an attempt to offer something unreservedly: to open up a space.

UK What makes your work so generous is that you're really working with your own body and what you give comes from your own body: the form of sculptures depends on your personality. If somebody else did the same thing it would be absolutely different. Perhaps it would show more fear of people, or it might appear to be more arrogant. When we started to discuss the show for Cologne you told me from the beginning that the most difficult thing would be to find out how the figures should behave, how their faces should look, and whether the hands should be open or closed. I think this has something to do with generosity, that you are not trying to make a secret about your own body and about your inner life.

AG It's interesting that you equate baring the body with baring the soul, this question of openness is about art's ability to communicate. If you are not prepared to expose yourself you will have nothing to communicate. I don't want the work to be rhetorical or dominating. I want it to be direct. The body is a receiver, an acceptor of conditions, it can also transmit a sense of internal condition. The piece in Cologne, of all the work that I've made in iron, is the most vulnerable and pathetic. This is a body lost in space, in some way a victim of its context, but also a medium by which the space inside the body is connected to feelings inside the viewer.

UK With other feelings.

AG Yes, sculpture should be a focus for feeling. Once you liberate sculpture from narrative, as in story-telling or from having to act out a part in some idea of an history of art it can use the essential language of sculpture, which is a body, silent and still. Sculpture can then be a kind of resonator where maybe people begin to feel feelings in relation to an open time and open place. There is a liberation of sculpture going on now after it evolved so far into Donald Judd's idea of the "specific object" that it became self-referential and closed, full of wilfulness: a determined space.

UK Yes. But I think Judd finally saw that his idea of sculpture was a very narrow space and finally it was too narrow for him so he changed his sculpture to furniture.

AG And that's what we love now.

UK Back to the exhibition in Cologne, something that impressed me is expressed in two anecdotes that show the way your work balances art and life.

One is about when I was standing in the space and suddenly a woman came to the window, knocked very hard on it and said "You have to tell the police this sculpture has fallen down." So she was the one who got directly the idea of "My God this is art," and this figure, because all the others were standing, had to have fallen down.

The other anecdote, which I love a lot, is that I watched a couple. It was in the early evening and the woman left her partner and walked to the sculpture in front of the window. She started touching the sculpture, first on the shoulder, then moving her hands on its back and then onto its legs. To me it really seemed that she tried to have sex with him. So she was getting more and more familiar within seconds with the body and getting, in a way, hot about this body.

I think these two anecdotes describe very well how the viewer could react to those figures in a very different way and that they allowed those different directions. But then there was the idea that every figure was identical – but because of their different contexts, one in the art space and the others at different sites, each had its own association.

AG Yes, they were different.

UK They were absolutely different.

AG You said earlier they were identical but of course in their substance and situations they were unique. But I think, even had they been the same sculpture displayed in these different circumstances for a day at a time, they would have been transformed by their relationship with their place whether it's a building, the sky or a road. This has to do with a shift of subject , once you liberate it from intrinsic qualities. The original plas-

ter for this work comes from absolutely direct intimate experience that is real and is not given particular privilege, a moment that I spent standing naked in my studio, registered in a somewhat clumsy way in plaster, the plaster taken off, cut, reassembled and in the process of reassembling, the moment was made again. But it still comes from a direct experience of being, of living, but this is only part of the work and cannot determine it. The meaning and working part arrives when other people's lives come into contact with it through placing it in the world, creating different situations. Once out there, there is a possibility of a valuable event: a viewer might find some part of him/herself that they couldn't find otherwise.

One of the problems that I have with Ingrid's text is that she still thinks that the sculpture should be acting out some kind of drama and that sculpture in these various places is activating a bit of the world in the same way as a George Segal sculpture (see pp. 29/30). I'm not interested in that idea of a protagonist within a scene. She is constantly asking herself "what is this 'Stranger' thinking? What is he like?"

With *Total Strangers* there was a circuit of uncertainty that went from the first meeting with the work in the gallery and back onto the street; you become uncertain of your position in relation to the work and these two spaces. That's part of the big question; how do you renegotiate the relationship between making a picture of life and life. I am interested to work directly on life itself, to make the unmediated imaginative. Is there a way of turning things around so that the art, rather than being imposed on or privileged by the situation of the museum becomes the plinth by which you feel your own living and the world that supports it more powerfully?

With *Total Strangers* the exhibition space was used as an instrument. On entering the space you were left alone with a single unknown iron bodyform that was angled so that it faced you across about 60 meters of an otherwise void Kunstverein. As in any other interrogative encounter you were invited to take note of your surroundings and particularly of the world outside the window – the life on the street that you had just left. The windows became like paintings – windows onto another world, kind of familiar but also made strange by being populated by aliens.

This was an important point, expressed in this show in a very literal way, that the space of art could be used as a vantage point to look at the context of our lives. It was the world as well as the art that was up for consideration. There were moments when the art/life relationship really was reversed – people standing absolutely still in the gallery

staring in absolute fascination out of the window at another encounter between iron men and mortals on the street, while they themselves became both for others within the gallery and for those on the street, participants in a similar drama.

UK You mentioned Ingrid's text and I think that you misunderstood it. I am very aware of it when you quote Segal. When I see a sculpture by Segal I never get interested in the personality of his figures, you see, and that is what Ingrid has found out, yes? That you ask: "What kind of person is this? What is his inner life."

AG This reminds me of this morning when I was telling my analyst this dream about a man who was screaming and dying in this hot furnace under the floor of a petrol refinery. My analyst said "That was you." I think the work brings about some projection like this from the viewer.

UK No, I don't think so. I don't think so at all. The viewer gets really interested in the personality, not the personality of the one who made it but about the figure's personality. It really comes to life. This is a big development in your work. I can compare these Cologne figures with the *Fields*. I have the idea that each of these little figures too, has its own personality. It's not about who did it, who touched it or whatever. It's something which you can't explain, which is beyond logical ideas.

AG I have difficulty with this Pygmalion idea, that art can rival life – art is necessarily inert; it's all about projection.

UK It is about projection of course. Yes, I agree and if somebody really has these big emotions about this work, maybe it's to do with his own desires...

AG But we know that ninety nine percent of people just saw dummies or nothing or saw just another thing in the street like a lamppost or a letterbox that had to be avoided.

UK Right.

AG They had another destination in mind and this was just another object in their path.

UK What did you expect when you planned the show? But at the same time I think that everybody – it's hard to say this –had a lot of respect for those figures. For instance during the entire time nobody covered them with graffiti – nothing happened. I think it's a test of how people react to them. They really had respect for those works but not because they were art, but because they thought that there is something inside this work of art that they really felt close to.

AG I don't really want to analyse too closely the reaction to the work, it all sounds a bit too much like some terrible social experiment!

What interests me is that for many the body-forms were invisible, they were invisible at the beginning and they stayed invisible, but a few people were prepared to acknowledge them and were prepared to use them as a place of conscience. Maybe this explains why they weren't vandalised, that they had a position on the street not dissimilar to a homeless person, that they made one feel uncomfortable but made one think: "that could be me," but this is pretty speculative stuff.

Another angle on this is that one of the first impulses of sculpture is to stand up a stone and make it a witness to life, just the fact of it being there is an expression of us wanting life itself to be witnessed by something outside of life, it is an act of faith in life, in its continuity. We all do things like this; we have a stone that we keep in our pocket or we have a favourite toy that we live with which is a guarantee of life's continuity. This is something that the work was doing and it has to do with hoping that things will work out, that life will be okay, perhaps passers-by understood this.

UK People who know what I did before were really wondering why I'm doing a show with Antony Gormley. When they ask me what my personal interests in this show were I told them that since I had never shown figurative paintings or figurative sculptures I asked myself the question 'Is it still possible to make figurative work, figurative sculpture?' And this was one of the very first ideas of doing a show with you. I hoped that you would give me the answer with the show and finally you did it. I'm absolutely convinced that you can still do figurative sculptures like you're doing especially because it is so obvious in a way that these sculptures are not made in fifties, in sixties, in seventies. I'm talking especially about the ones here in Cologne. They're really done some days before, they showed what our being, human being, is nowadays. The important point is that an artist is working like this and he's not referring to the past and your works are not referring to the past, to me not at all.

AG You can't make a sculpture of a body without referring to the body that has been evolving in art for almost as long as it has in life. You can't do it, it's not possible. The challenge is to find a way to do it for now.

The body can do a lot that invented forms cannot. I don't need to invent a body, I have one that I am inside, the only bit of the phenomenal world that I am really inside (even though the creators of virtual worlds would like to think otherwise). The body is a space-

ship and an instrument of extreme subtlety, that communicates whether we recognise its communications consciously or not.

I want as direct a means as possible. The body is language before language. When made still in sculpture it can be a witness to life and, as you say, it can talk about this time now. There is little use in heroics, we don't have to mythologise and talk of gods and beasts, we can use the space of art to face ourselves. My idea for this experiment was to test the body in art against urban, lived, space. The sculptures do not take their belonging to the world for granted, they are trying to find their place in it and they do not take the act of standing as a given; they are learning to stand. While being moulded I was trying to be conscious of being upright, and in rebuilding the moulds I had to build a structure that would stand. One of the reasons for making one piece lie was to make the point about not taking the standing of the statue for granted. It was also important to underline the object-nature of the work, its status as thing-in-the-world, its potential and its dormancy. It is important therefore that this work is not figuratively lying down but a vertical work placed horizontally – expressing its dependence on and difference from life.

I guess maybe that's the difference between my work and Bernini.

In Lessing's famous essay *Laocoon* he suggests that sculpture has to find a moment which is the fruit of what has already happened and in which everything that will happen is concentrated. He meant this in relation to physical action. I think what he had to say is still relevant but what we are trying to do today is not to be the spectator of a frozen moment held in marble but to allow the absence of time in sculpture to act directly on us. We have to accept the stillness and silence of sculpture and find a place for it within our time. So we're not, as it were, marvelling at the sculpture's ability to remind us of some story but its ability stop the narrative of our own lives and allow us a moment of reflection.

I am interested in the body because it is the place where emotions are most directly registered. When you feel frightened, when you feel excited, happy, depressed somehow the body immediately registers it. One of the problems of bringing the naked male body back into sculpture is that it seems to infer idealised universals, I reject the ideal, but I am interested in universality. The body is the collective subjective and the only means to convey common human experience, in a commonly understood way (like the Jarvis Cocker song "I want to be a common person and do what a common person does...").

UK Yes, I think this is exactly what makes your sculptures so strong; that people feel so familiar with them. You're talking about fear and joy and so on – does that only work with art which refers to body? And if all the other artistic means are different from this does the art that uses them refer to something else? So does abstract painting really represent fear or joy or do we necessarily have to refer to something like the body to get more realistic?

AG It's not a question of representing these things. Abstract painting provides a place in which those feelings can arise but always indirectly and always somehow arising from the knowledge of the artist's intentions and within the language of the history of art.

Broadly speaking it seems that we are entering a new era in the development of art and it's very exciting.

The first phase of this development – I'm talking really only about the West – is the pursuit of a convincing illusion – how do we make adequate representation of reality. You can say perspective and the development of colour theory were tools by which one mode of representation was replaced by another.

That development finished with Impressionism and the arrival of photography at the beginning of this century, and art became free to become a meta-language: art that grew out of other art. Impressionism was perceptual and what it meant to see and how seeing was complicated, but from Cubism through to Judd's "specific objects", most of the significant art of the twentieth century has been conceptual; making propositions about how art could be made as an object apart, subject to its own laws.

UK What is the point now?

AG How we find ourselves again in art because the art has left us out. I mean when you look at a Judd, you get what you see and there is nothing to feel.

UK So I find in your work an attempt to give each work its own authentic behaviour, authentic soul in a way, and I think this is what makes the big difference between your work and sculptors like Stephan Balkenhol. This is exactly what people expect from art; a Balkenhol sculpture remains in art. Your sculptures go beyond; referring to the viewer.

AG You told the two nice stories, one of the woman who thought it was a sculpture that had fallen over and the other of the woman who was clutching it as if it were a real body. I see them as two poles, one was relating to it as art and the other as relating to it as a sexual object. I like the fact that these responses bridge the gap. On the one hand the work takes the body as a place of feeling and the body as a representation in art as

23

two absolutely parallel and pre-existing modes but renegotiates a relationship between them.

UK But probably your feelings and everything you give into these figures is in a way archetypal?

AG Archetypal suggests an attempt at symbolic representation, I try not to start with this kind of preconception. The work comes from a lived moment and what I hope is that the viewer equally gives the sculpture a lived moment and that the way that the work is made and the way that the work works is similar: it stops time and makes a space: but in an open way. People still ask me "and what does this represent," and I say "you." Of course what I am making comes from myself but is not myself. It separates self from not self and in some ways it's like looking, in the way that meditation looks or the way that psychoanalysis looks, taking a moment out of life so that it can then be reflected upon.

I hope that the work is open enough for the viewer to find – through a relationship with it – parts of his or her own personality that could not have been touched or acknowledged or communicated with without the sculpture. This is the difference between it and traditional art: the viewer is encouraged not to see it as a good or bad representation of an existing concept but to think: What is this work doing in the world? What am I doing in the world? How is this work in the world? How am I in the world? They embody an open moment that is unspecified because s/he doesn't know my history, the work is entirely separate from my biography.

UK Yes, and the people do not know, especially with the Cologne project, when people are walking in the street that the shape of the figures is derived from your body. So they are not familiar with this at all.

AG They were called *Total Strangers*.

UK You mentioned something once very important to me that it makes a big difference what material you are using. Why do you use iron here instead of say, wood or concrete?

AG On the one hand it's a very common manufacturing material but it is also concentrated earth. It's used for lampposts and bollards already in the street but it's also a bit of earth that has been taken out of the ground and exposed to the elements; breathing with the rain and air. It has a slow, mineral, life, from geological time rather than the time of driving a car.

UK Referring to the title what is so strange about those figures?

AG Yes, it is my feeling of the work not fitting, not knowing where it fits in history and not knowing where it fits in space. This connects to something very deep in me: not really knowing where I belong, you know, where my home is. I want to ask the same questions of art – where does it fit and what use is it?

UK Once you told me about aliens. You got the ideas of aliens. They should be like aliens on the street, in the space. Are they really aliens? I think of E.T. who came to earth and everybody loved him except that he was looking so ugly and so not from this earth. In this way they are aliens but very sympathetic ones.

AG They're more pathetic, more lost. More than any other work that I've made maybe. I mean maybe *Critical Mass* is also about loss but it's inside a building. Somehow the gesture, the collapse that the body expresses, is a kind of waiting for fulfilment. This is made even more extreme when placed in the realm of buses, cars and trams and people. Maybe it is due to their nakedness, which is not just the fact that they are without clothes but because they are vulnerable in spite of their iron.

UK Yes. I think the big difference between some body which is naked and someone who is clothed is that if you have clothes on you hide something. If you are naked then you hide nothing.

AG The body is put together from these pieces of assembled mould taken at a particular time. That time has been fragmented, broken apart and then remade, healed in some way. It's a fragmented or broken body that has been reconstituted. The wholeness had to be found again by being made again. They express the potential of being whole, and like the capability of standing they do not take it for granted.

UK You said that you get the idea that your figures don't fit either into the street, nor into the space, so again the question. Where do they fit then? Life is about finding our place ?

AG Our place is in the consciousness of another. The sculpture's only real place is in the imagination of the viewer. It is where they belong. A strange thing that something so physical, that tries to be so present in the world, that in some way deals with loss and absence can only find a real place within the minds of those that experience them. And maybe this is where the idea of aliens or strangers comes to rest, or finds its purpose. Yes, the work is awkward in a museum. Yes, it's exposed and redundant, invisible even on the street but if the viewer's in the right frame of mind maybe s/he can make the

connection and make this circuit that allows his/her life to be the place where these things find some kind of resolution: they find a resonance with the alien within.

UK So let's say the way or the life of these figures corresponds to the way they are made. Then they were built for a temporary installation and within these five, six weeks they have to find their place in our self. We have to keep them in mind for the rest of our personal lives and then it's okay when they're gone again.

AG Yes, sure.

UK Then I have another question. I think maybe this could be a normal way for art, if art is working in general that way, that artists release the work for a special period of time and if it's strong enough then it really can preoccupy us. Subsequently we can forget about it but we won't.

AG I like that, I like the idea that art can make an impression, you know, almost like my body makes an impression in plaster and that physical memory is indelible. When an impression has been made you can go back to that place in your memory and feel its shape.

UK I believe that there is a new concept of iconography. Nothing to do with the old classical one, but if an art object gives signs which really relate to our own experience of life nowadays, then it can shift to a new iconographic possibility.

AG What is the use value of art? Art is a catalyst for us to become more ourselves, whatever that is. It is a means for us to discover the limits of human freedom. In other words it is a means of understanding what our job is in the evolution of life on this planet. It appeals to common sense.

UK It has to become common, yes.

AG It has to become integrated again.

UK Yes. But this can only happen if we forget about what art once was.

AG There's a critical dialogue between two models of how to restore to art some measure of power. One is Anselm Kiefer's use of the mythologies that have activated civilisations which gives art the status of recorder of human history and the moment in Pollock's work where he recognises that art can be the place of origin, where something that has never been before can arise and that this is not about making a picture of something that has already happened but about being the thing that is happening. Jackson Pollock opens the possibility that art can be a place of transformation.

Pollock recognises that art can be the place of becoming rather than in some way the register of something that's already been. Pollock comes out of an Expressionist tradition, he believes that you can register this gesture and that it is cathartic, and that it can be transferred. This is an old romantic position – it is difficult to believe in the catharsis, and you have to believe to get it!

I'm more interested in what happens the other side of the gesture; where it stems from and perhaps where gesture is irrelevant. What is the internal condition of this space of becoming, and is it possible in some way to expose that space, baring something, using the skin, the envelope of life, as a membrane that can convey the inner condition of being? My work has come out of a moment of concentrated being. Not an illustration of it: a registration. I'm not interested in being the next step in a trajectory of western visuality, I would like you to feel that there is something coming out from under the skin.

UK We usually react seeing body shapes. It's what we're doing through all our lives.

AG I am trying to change the pattern of the way you look: the face is part of the body, the face and the body must be reintegrated and clothed equally in nakedness. In my work the face doesn't give what you might expect, so you go to the body and you end up with a kind of circular looking.

UK Yes it's circular and the last thing you get interested in is the penis and this is nothing like reality. When you see a naked woman or man, you look first at the face then at the genitals. But in your work it's the shoulders that are very important.

AG Perhaps sexual difference isn't as important as the difference between being dead and being alive.

UK Yes, but the nakedness can't be everything. After all the face is always naked. So I think the face is the first thing that people looked at when they saw the figures.

AG And what do you see in the face? I mean what do you look for and what do you see?

UK I walked so many times from figure to figure and I couldn't find out why every face seems to be so different from the others in spite of the fact that they were the same shape. So the question I still have about the installation in Cologne is that there must be something which makes them so different. It does not depend on the site, so what is it? What makes them so different?

AG Because you have changed between the one and the other.

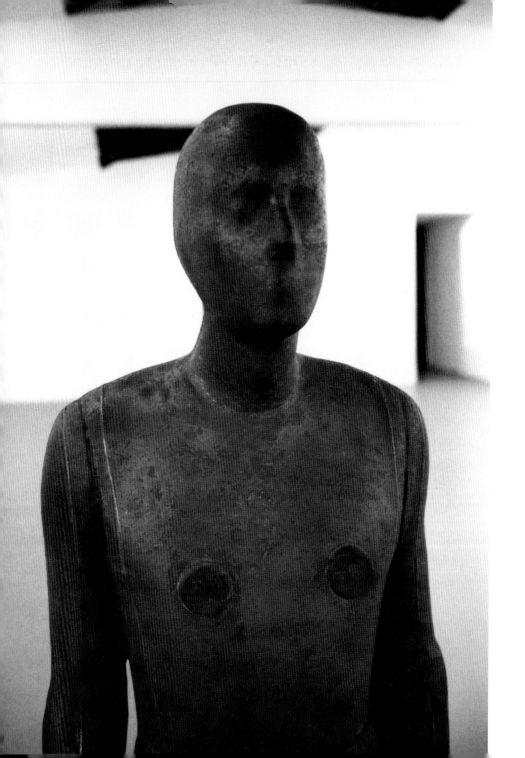

ANTONY GORMLEY – TOTAL STRANGERS IN COLOGNE

It makes you want to speak to them – these tough guys. Only, what language do they speak? Could they understand me – would they even want to understand me? It makes you want to put a warm blanket round their shoulders or even just put your arm round their shoulders. Although they are big and strong and at first sight hardly look weak and helpless, you want to comfort them. No, not all of them! Although they may all seem the same, like clones, in fact they do all have distinctly different characters – which become apparent through the situation in which they find themselves and by the gaze of the observer, through which they come to life.

The one in front of the display window of the furniture shop is rather cool, distanced – holding himself slightly apart from life, with a hint of arrogance – an observer. In fact you wouldn't really want to have anything to do with him. Too much of a risk of scornful dismissal.

But his friend, a few yards further down the pavement, could almost move you to tears. He stands there so desperately lonely and alone, longing for someone to talk to him or at least to notice him. But no-one will ever do that, and he doesn't understand why not. He is an alien, but he doesn't know it.

The one at the bus-stop is just waiting like someone in a Beckett play:

– Tomorrow we'll hang ourselves. Unless Godot comes.

– And if he comes?

– Then we'll be saved!

Or at least we'll have become human.

The only one who seems to have any real awareness of his own situation is the man in front of the shop-window. He is different from the others. He knows that he is an alien, a stranger. He is on the border with another world and he sees this border perfectly clearly – more than that even, he is reflected in this border, he sees himself in it. He is a bit

jealous of other people's lives – but then jealousy is sometimes the first impulse for a person to do something about their own situation. But he is the only one who really looks as though he could get away from here. Perhaps he won't be there any more tomorrow – only where might he go?

But what is wrong with the others – the one lying down and the figure in the exhibition space? Perhaps they are already one stage further than the others. Perhaps – quite unnoticed by us – they long ago turned from aliens into humans, but then changed back again. The one lying down, is he asleep? But who ever saw anyone sleeping with their legs in the air like that? Perhaps he has died and is just setting off on his own personal ascent into Heaven.

And the one in the space? He has forgotten everything. He has long left behind him the torment and the pleasure of being alien or human. He is quite calm and not even lonely although there is no-one with him. He quite simply is. And sometimes he mutters an ancient Asian saying to himself:

Before divine inspiration mountains are mountains and trees are trees. During divine inspiration mountains are the thrones of the spirits and trees are the bearers of wisdom. After divine inspiration mountains are mountains and trees are trees.

An observation by Ingrid Mehmel, photographer.

TOTAL STRANGERS

The Works / Werkdaten

Total Strangers, 1997, 6 figures, cast iron, each 194 x 51 x 30 cm, 620 kg
Total Strangers, 1997, 6 Figuren, Eisenguß, jeweils 194 x 51 x 30 cm, 620 kg

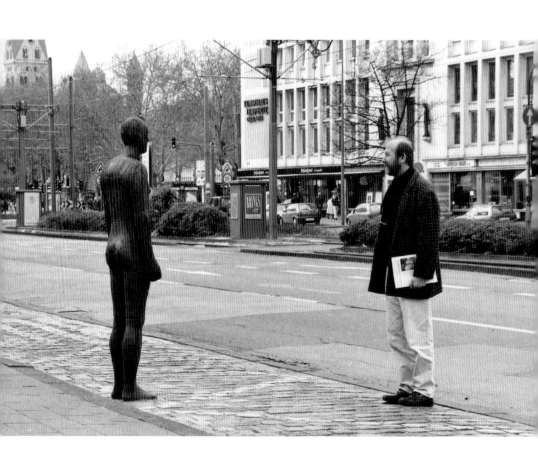

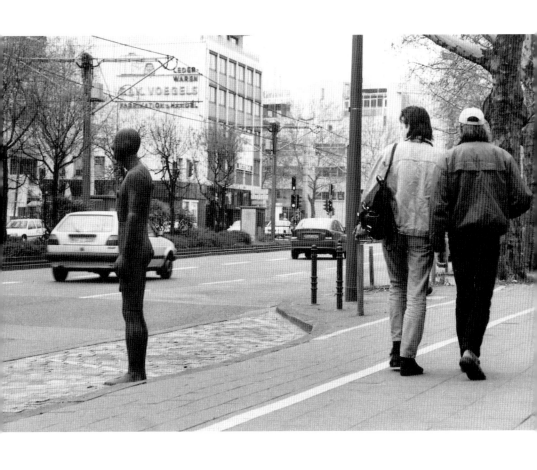

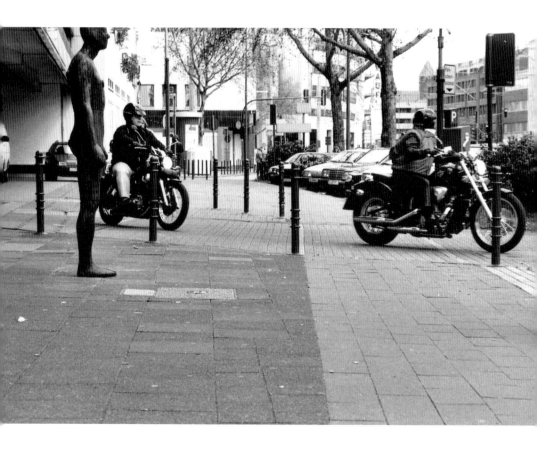

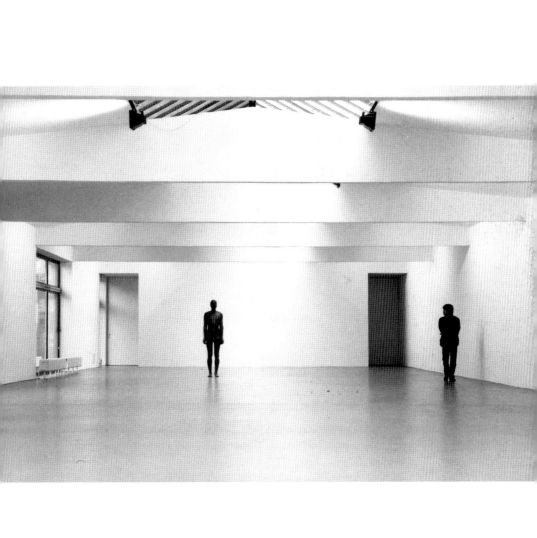

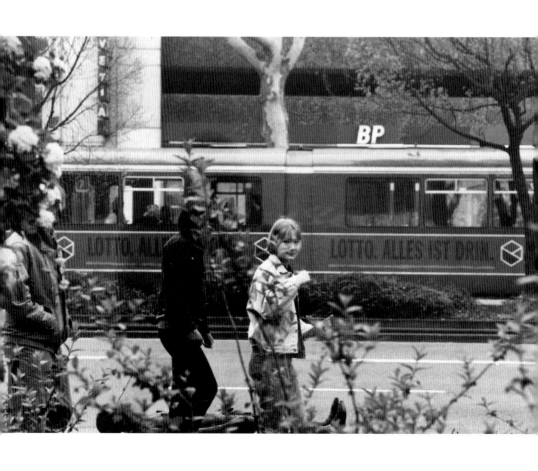

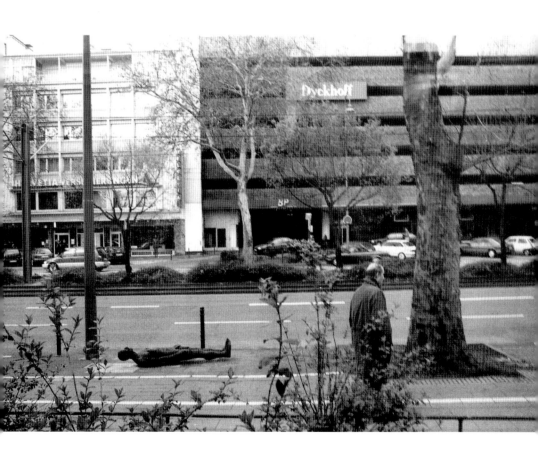

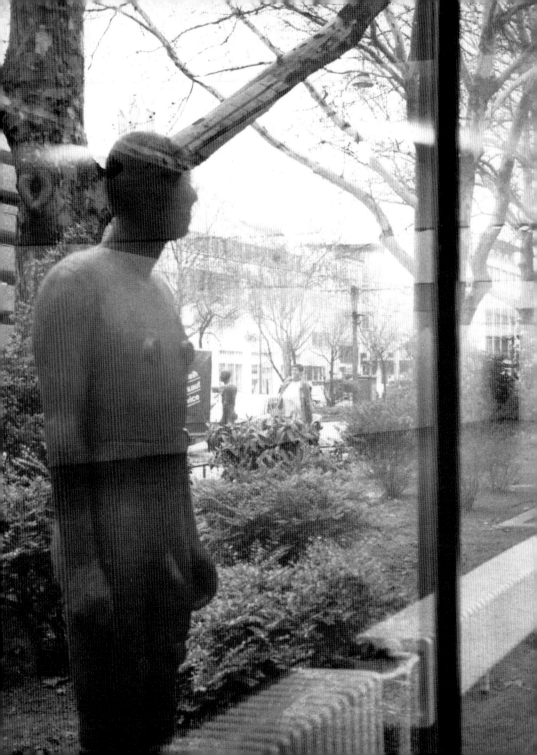

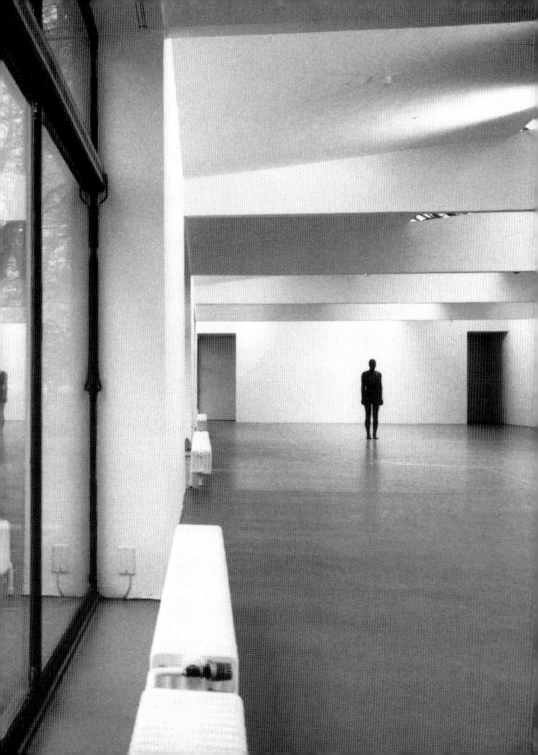

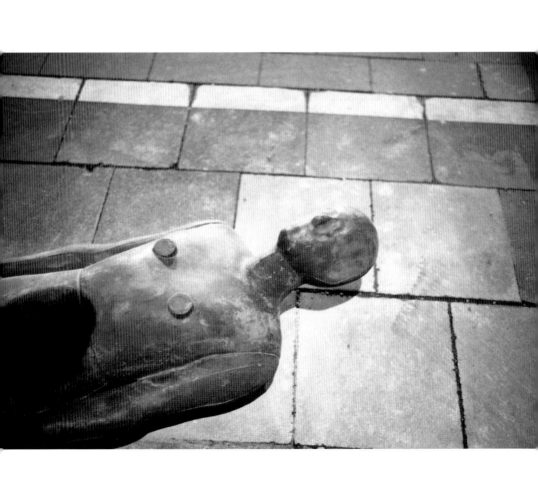

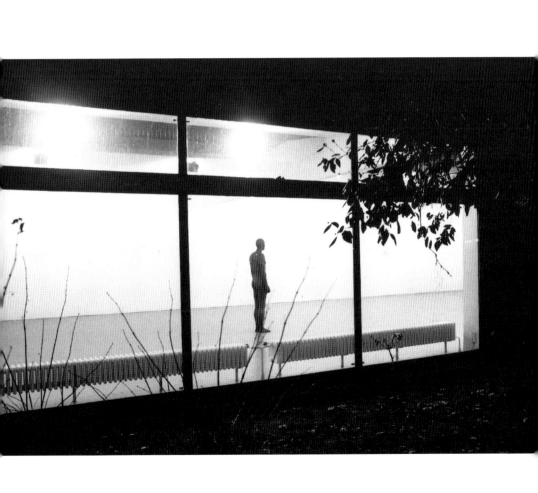

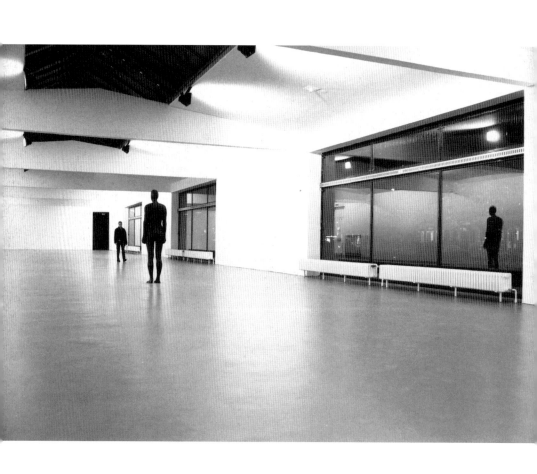

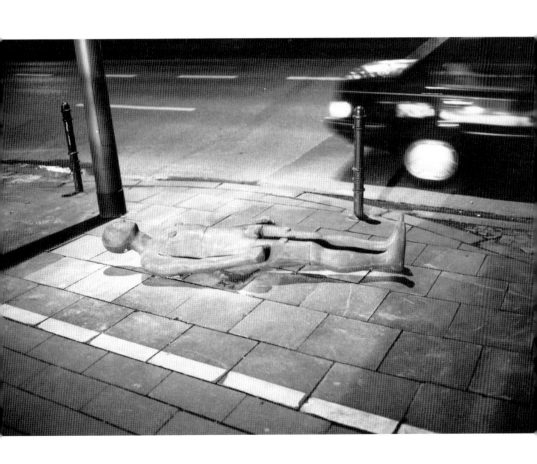

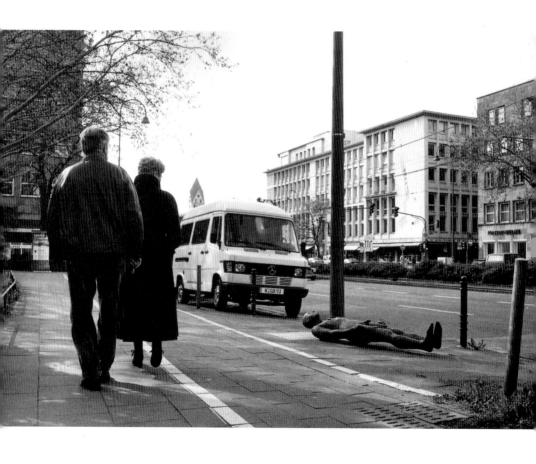

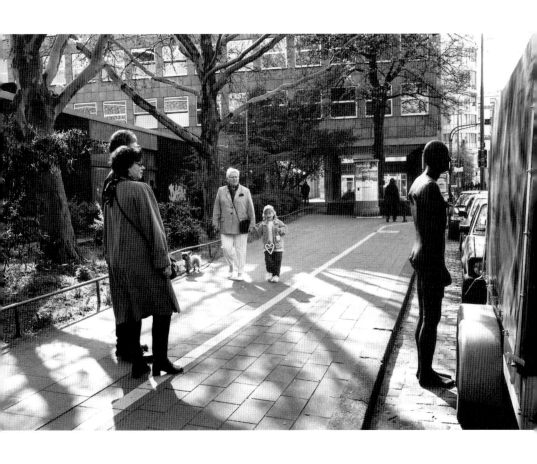

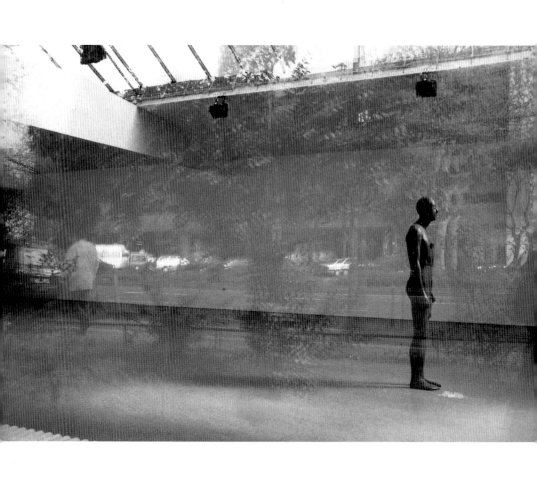

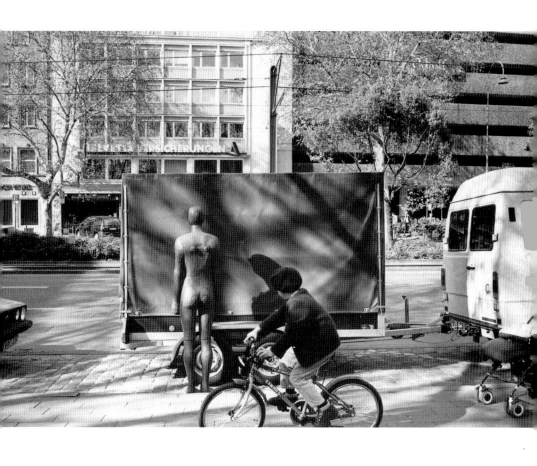

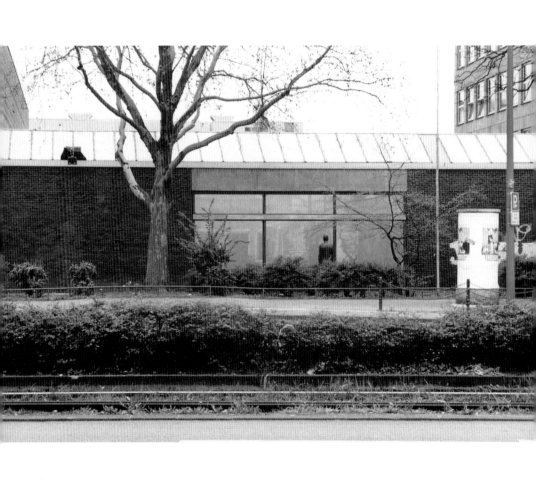

SPIELFELDER DES SELBST

GORMLEYS TOTAL STRANGERS

Antje von Graevenitz

»Ein fremder Mann!
Ihn muß ich fragen.«
Sieglinde in Richard Wagners
Oper *Die Walküre*

An einem Kölner Morgen suche ich die Begegnung mit den Eisenmännern von Antony Gormley, von denen ich bereits weiß, daß es sie im Kunstverein und auf der Straße gibt. Mein Besuch dieser »Ausstellung« *Total Strangers* gilt der Suche nach den wahren Empfindungen. Wird mir mein Vorwissen jene Gleichgültigkeit nehmen, die in Überraschung umschlagen könnte? Werde ich mich trotz meiner Vorkenntnisse als authentischer Passant verhalten können? Fußgänger und Autos fluten an mir vorbei, keine Bewegung stockt. Noch sehe ich keine der männlichen Aktfiguren. Sollte es sie doch nicht geben, da niemand anhält? Offensichtlich ist es ein Vorurteil, daß irgend jemand, sei es als Fußgänger oder Autofahrer angesichts der Stahlfiguren stehenbleiben oder anhalten würde. Nur ich bleibe stehen, sobald ich eine der Figuren sehe. Niemand außer mir verhält sich so an diesem kühlen Frühlingsmorgen, obwohl sich die Kunstmänner allen »in den Weg gestellt« haben. Nicht einmal der Müllfahrer, der in der Nähe seiner Arbeit nachgeht, schaut hin. Sein Gesicht bleibt unbewegt. Gleichgültigkeit für Kunst überhaupt wäre eine plausible Schlußfolgerung, die andere: bereits allseitige Bekanntheit mit diesen stählernen Männern am Straßenrand. Das bereits Gesehene und Erkannte nochmals gewahr zu werden, ändert die eigene Bewegung nicht mehr und bringt sie nicht vom Ziele ab. Ob die konstatierte Gleichgültigkeit der Straßenteilnehmer dieses Morgens nun auch als Indifferenz der Kunst gegenüber zu bewerten ist, läßt sich nicht sagen.
Hilfe ist von den Passanten nicht zu erwarten: Trotz des Straßenlärms scheint die belebte Umwelt still, weil sie selbstverständlich agiert. Man fühlt sich darin anders und fremd, sobald man sich dem Fremden aussetzt und neuartige Empfindungen und Empathien einsetzen. Da liegt der stählerne Fremde auf einem überflüssigen Stückchen

Trottoir neben einer Bushaltestelle, vorn eingezäunt und abgeschirmt von etlichen Stahlstäben vor parkwilligen Autofahrern oder einem ausscherenden Bus und einem Fahrstreifen für Fahrradfahrer hinter ihm: gleichsam ein idealer Platz für eine Skulptur, nüchtern betrachtet. Doch solche Distanziertheit verfliegt, denn diese Skulptur dekoriert den Platz nicht, sie »fordert« sie als liegende Gestalt gleichsam ein. So geht es demjenigen, der sich diesen Kunstfiguren bewußt gegenübersieht: Die leblose Gestalt aus massivem Eisen wird in die eigene Erlebniswelt eingebaut. Mimetische Objekte werden in der Phantasie zu Partnern potentieller, tonloser Gespräche. Pygmalion lebt, nun aber als Mann.

Ein zweiter Pygmalion »steht« direkt an der Bushaltestelle, den Blick zur gegenüberliegenden Seite der breiten Straße gerichtet, dort, wo sich Parkhaus und Tankstelle befinden und davor stehend ein dritter Eisenmann, auch einsam, der dort ebenfalls am Straßenrand aufgestellt ist. Mit hängenden Schultern und etwas gerundetem Rücken scheint er zu warten, resigniert, so drückt es die Körperhaltung aus. Das Gesicht ist jeweils wie hinter einem Nylonstrumpf versteckt: nebulös, identitätslos, aber nicht ausdruckslos. Eine Weile warte ich auf den Bus, gespannt auf Reaktionen des Busfahrers, der wohl vorsichtig sein müßte, um den immerhin rund 2 m großen Eisenmann nicht anzufahren, oder auch gespannt auf die Aussteigenden, die sich wohl auf einmal direkt dem Eisenmann gegenübersehen würden. Vergebens, kein Bus erscheint. Linienbusse fahren ohne Stop vorbei. Offensichtlich handelt es sich um eine Bushaltestelle für Sonderfahrten. Da könnte ich lange warten – wie der Eisenmann. Wieder schlägt der Vergleich in Identifikation um.

Hinter ihm steht der Kunstverein als spirituelle und konzeptuelle Folie seiner Existenz: ein steinernes Argument. Es gehört zum Programm des Hauses, die Bedingungen von Kunst und Wahrnehmung mit Hilfe von Kunst und ihren Inszenierungen erlebbar zu machen. Ein weiterer Eisenmann steht im Vorgarten und scheint in das weite Fenster hineinzublicken, als würde er seiner Möglichkeiten ansichtig, denn der Innenraum scheint hier leer zu sein. Er ist es nicht. Wer hineingeht, sieht sich am Ende der langen Kunstvereinshalle erneut einem Eisenmann gegenüber. Da nun Straßenlärm und -bewegung endgültig fortfallen und die Distanz zum »Bild« durch Leere inszeniert und somit als »Weg« und »gebührender Abstand« ritualisiert ist, scheint die Situation ganz anders als draußen auf der Straße: Der Kunstverein ist Kultraum und der Eisenmann ein Kultbild.

Übrigens ist das wie gehabt, Bildhauerei erfordert traditionsgemäß Ritualisierungen. Nur erscheint Antony Gormleys Eisenmann hier nicht in klassizistischer Nacktheit mit breiten Schultern, hochgerecktem Oberkörper und geschwellter, männlicher Brust. Sogar die Gußstellen sind noch an Pobacken, Schultern und Brüsten wie kleine Puffer belassen worden, so daß die fünf rostigen Bildwerke drinnen und draußen nie ganz vergessen machen, wie sie entstanden sind. Warum sollte diese Figur nur im Innenraum Respekt gebieten, einmal abgesehen von der Tatsache, daß ein Kunstwerk traditionsgemäß als Kultbild Achtung und Beachtung »fordert«. Im Kontext der gleichgearteten Außenplastiken von Gormley, die sich ins Alltagsgewühl mengen, weiß der mit den Gepflogenheiten des Kölnischenn Kunstvereins einigermaßen vertraute Besucher, daß in dieser Institution mit jedem Kunstwerk zugleich die Bedingungen der Kunst eo ipso und das kunsttheoretische Thema der Verschiebung des Kontextes als heimliche Bedeutung des Kunstwerkes mit aus- und herausgestellt wurden. Respekt steht also zur Disposition und bleibt als Diskussionsthema übrig, wenn der Besucher diese traditionelle Würdigung der Kunst (die im Kölnischen Kunstverein nicht der Art des Hauses entspricht) auch zunächst tatsächlich am eigenen Leibe nachvollziehen muß. Alles, was hier zur Diskussion steht, läuft sozusagen nur über das Erlebnis des Umfeldes und der eigenen, anerzogenen oder selbst erlernten Mentalität gegenüber solchen Kunstwerken. Gormleys Figuren entpuppen sich als Instrumente der Erkenntnis des anderen im Selbst.

Das geschieht nach dem Willen des Künstlers: »Was mich interessiert, ist aber gerade, wodurch sich eine Plastik von einem Stuhl oder auch von Menschen hergestellten Gegenständen unterscheidet. Der wesentlichste Unterschied liegt darin, daß Skulpturen Gefühle auslösen und anregen können.«[1] Der anthropologische Bezug kennzeichnet seine Kunstauffassung. Aber es sind nicht willkürliche Gefühle, die Gormley interessieren, sondern solche, die eine Sprache zwischen dem Körper des Betrachters und der plastischen Figur vermuten lassen. In Rainer Maria Rilkes Gedanken zu Rodins Bildwerken entdeckte Gormley seine eigenen: »The language of this art was the body and this body – where had one last seen it?«[2] Auch ihm geht es darum: »Trying to re-link the notion of selfhood with basic elements.«[3] Solche Basiselemente sind in der Kölner Ausstellung die unübersehbar großen, aber nicht übergroßen Figuren des Herrn Jedermann mittleren Alters als menschliche Spielfiguren, sozusagen zum Verschieben auf dem Spielfeld von Straße und Innenraum. Wie wirken sie, wo? »Es läßt sich nichts ›sehen‹«, erklärte Gormley 1995, »ehe ein Abstand zwischen Wahrnehmenden und

Wahrgenommenen hergestellt werden kann. Der Körper ist sich seiner selbst als Körper immer bewußt, um ihm aber Bedeutung darüber hinaus zu geben, muß es etwas zu sehen geben, zumindest einen Ort, wo ›Sehen‹ stattfinden kann.«[4] Gormleys Interesse an hermeneutischen Themen, vor allem an einer möglichst engen Verbindung zwischen Bild und Betrachter wird in diesen Sätzen spürbar. Die körperliche Selbsterfahrung des Betrachters ist im Werk intendiert, Hermeneutik ist einerseits im Werk angelegt. Andererseits scheint sich hierin eine Hinwendung zum Existentialismus und Behaviorismus anzukündigen, die in Gormleys Interesse an einer allgemeinverbindlichen »Sprache« (Language) neue Aktualität erfährt. Auch Maurice Merleau-Ponty, der in seiner *Phenomenologie de la perception* 1945 Überlegungen zur Körpererfahrung anstellte, meinte, den eigenen Leib könne man selbst nicht beobachten. »Um dazu imstande zu sein, brauche ich einen zweiten Leib, der wieder seinerseits nicht beobachtbar wäre. Sage ich, mein Leib sei stets von mir wahrgenommen, so sind diese Worte also nicht in einem bloß statischen Sinne zu verstehen; in der Vergegenwärtigung des Eigenleibes muß etwas sein, was jederlei Abwesenheit oder auch nur Variation als undenkbar ausschließt.« Was könnte das sein? Merleau-Ponty entschließt sich in seiner Antwort für das Spiegelbild, das schon Jacques Lacan als Brücke zur Ich-Erfahrung gewertet hatte:[5] Im »Anderen« findet man sich, ruht man bereits selbst. Gormley tauscht das Spiegelbild gegen das »Bild« des fiktiven Fremden ein, den für alle Projektionen, Imaginationen und Fragen offenen Antwortpartner, der so elementar (basic) aussieht, daß er im abstrakten, prinzipiellen Sinne wirkt. Während Samuel Beckett in seinem Roman *Molloy* (Paris 1950, London 1959) 16 »suckingstones«, eigentlich »pebbles« benutzte, die er als »basic elements« zur intimen Erfahrung des Körpers einzeln zu je vieren aus der Seitentasche seines großen Mantels bzw. seiner Hose in seinen Mund schob, daran saugte und sie dann wieder in der anderen Manteltasche bewahrte: solange, bis das Ritual wieder von der nun anderen, vollen Manteltasche über den Mund zur leeren Seitentasche von neuem losgehen konnte. Oder waren es nun seine Hosentaschen? Er gab sich dem intimen, aber doch mathematisch ausgerechneten Ritual hin, ganz vertieft in die gewünschte Zirkulation der »suckingstones«. Es waren Objekte, aber doch begehrenswerte Lutscher, deren Form, Kälte, Geschmack und Schwere im Mund ertastet wurden, wobei Lippen, Zunge, Zähne und Spucke, Kiefer und Mundhöhle instrumentalisiert und in ihren Möglichkeiten erkundet werden konnten. Auch hierbei mußte es kein Spiegelbild sein, das zur Leibeserfahrung führte, aber doch ein zweiter, neutraler Leib.

Im indisch-tibetanischen Buddhismus, dem Gormley bei seinen Reisen begegnete und dem er nachweislich verbunden blieb, ist nicht nur der Leib der Bildfigur ausdrucksgering, lediglich die Handhaltung als Geste zählt. Jede der sechs typischen Handhaltungen hat eine besondere, prinzipielle Bedeutung: Abhaya-mudra (eine hochgehaltene Hand, die Furcht bzw. Vertrauen bedeutet, je nachdem, für wen sie gilt), Varada-mudra (eine abwärtsgerichtete Hand, die segnet und einen Wunsch gewährt), Dyana-mudra (zwei ineinandergreifende Hände zur Konzentration, Meditation und zum Fließenlassen der Kräfte), Anjali-mudra (zum Gebet aneinandergelegte hochstehende Handflächen), Dharmachakra-mudra (zwei Rundungen, die Daumen und Zeigefinger aufeinander verursachen, zu einer Acht übereinandergehalten, ein Zeichen für die Unendlichkeit, als ewiges Rad aus Himmel und Erde, das die buddhistische Lehre für die Zukunft weiterdrehen wird), schließlich Blumisparsa-mudra (eine Hand, die auf dem Oberschenkel beim Lotussitz ruht und dort bezeugt, daß der Mensch die Erde berührt und Kräfte zurückfließen läßt). Eigentlich glaubt der gläubige Buddhist nicht an die Möglichkeit fixierbarer Bewegung, für ihn ist vielmehr alles im Fluß ständiger, auch wesensmäßiger Veränderung. Entsprechend bilden die statischen Buddha-Bildnisse niemals das Leben im Augenblick des Ereignisses ab, sondern nur die in allen Dingen des Lebens und der Natur wirksamen Prinzipien, die einem den Weg zur Erleuchtung weisen können. »Aus der Dreiheit von Körper, Thron und Nimbus ergibt sich das sakrale Buddha-Bild, dessen Grundstruktur sich bis in die Massenherstellung unserer Zeit als Urbild erhalten hat.«[6]

Es ist die Gleichheit des Buddha-Leibes, der unabhängig von der jeweiligen ästhetischen Ausformung im einzelnen, eine Aura vermittelt. Gormley interessierte sich offensichtlich sowohl für die Gleichheit der Figur als auch für die minimalisierte Ausdruckskraft und für die Bedeutung der Gestalt für die Selbstfindung des Betrachters ebenso wie für das Energiefeld, das von der Figur ausgeht und das man traditionell als »Aura« kennt.[7] »Buddhistische Statuen haben eine bestimmte Haltung. Und diese Haltung entspricht einem bestimmten Geisteszustand. Bei meinen Arbeiten ist es, denke ich, genauso«, erklärte Gormley auf eine Frage nach den Inspirationen aus der buddhistischen Kunst in seinem Werk.[8] Für ihn soll deshalb die plastische Gestalt auf keinen narrativen Kontext verweisen, weder auf Mythologie, noch auf die Geschichte (beispielsweise als Denkmal) oder auf andere literarische Vorgaben. Plastik »ist« und suggeriert gleichzeitig, daß auch die dargestellte Figur ein Sein hat: »Es ist die Möglichkeit, die Zeit einzufangen,

sie zum Stillstand zu bringen.«[9] In diesem Stillstand aber entwickelt sich ein anderer Zeitprozeß, in dem sich die Gefühle des Betrachters entwickeln.

Gleichzeitig dienen Gormleys Figuren als Orte für Projektionen vom nur vorgestellten, lebendigen, prozeßhaften Selbst. »Sobald man den Körper als einen Ort akzeptiert«, führte Gormley aus, »ergibt sich eine Unzahl an Bedeutungen.«[10] »Sculpture as a place« hat als Motto eine Tradition gewonnen, die aus der zweiten Hälfte der sechziger Jahre stammt, als Carl Andre auf stets minimalisierten, quadratischen Bodenplatten aus unterschiedlichem Metall dem Betrachter einen Ort zum Stehen anbot, auf dem er das Gewicht der Plastik, sein eigenes auf diesem flachen Sockel und – so Andre – auch das der Luft spüren konnte, die auf der jeweiligen Platte ruht. Gefühle, denen sich der Betrachter bewußt werden sollte, waren nur minimalisierte Basis-Befindlichkeiten: Gewicht und ein Gewahrwerden vom Hier-Sein (und nicht im imaginären Anderswo). Damals schien die allgemeine plastische Figur als »place« für die Befindlichkeiten des Betrachters nicht mehr adäquat. Gormley holte das verstaubte Menschenbild in eine neue Tradition der »Skulptur als Handlungsform« (Manfred Schneckenburger) zurück, die man heute »Figure as a place« nennen könnte. Und man könnte noch hinzufügen: »Figure as a place for body-feelings«. »Die Figuren sind nicht irgendwelche Abbilder«, erläutert Gormley, »sie sind ein Versuch, jenen Ort, den wir betreten, wenn wir die Augen schließen und uns des Raumes im Innern unseres Körpers bewußt werden, als massive, dreidimensionale Form sichtbar zu machen.« Denn: »Wir leben im Innern unseres Körpers und wissen so wenig darüber.«[11] Wieder scheint Gormley Becketts Gefühl für seine »suckingstones« nahe, als er 1993 in seinem Vortrag in Ljubljana erklärte: »I want to put the ground back into the body and allow the viewer to inhabit it: hence the body case.«[12]

Neben der erneuerten Tradition des Existentialismus, des Buddhismus und der »Sculpture as place«-Theorie in der bildenden Kunst ist auch die Überlieferung des Behaviorismus der sechziger Jahre in Gormleys Kunst aktiviert worden: Damals untersuchte der Bestsellerautor Edward T. Hall beispielsweise die »stille Sprache« der Kommunikation (The Silent Language, New York 1959), die Bedeutung von Distanzen zwischen Menschen (The Hidden Dimension, New York 1969) und Kommunikationstechniken, auf die man im Alltag wenig achtet, obwohl doch gerade Kommunikation als das Alpha und Omega für Kultur gilt (Beyond Culture, New York 1976). Den jeweiligen Kontext eines Ortes zur anthropologischen Analyse hinzuzuziehen, war dafür sowieso Gang

und Gäbe. Dieses Forschungsgebiet griff unter anderem Daniel Buren auf, der in seinem Werk stets auf die Kontextverschiebung aufmerksam machte, die ein gleichartig gestaltetes Werk im Innern eines Museums oder draußen auf der Straße oder in einer Metro erfuhr. Solche Kontext- und damit Bewertungsverschiebungen, für die sich Buren interessiert, spielen übrigens bei Gormley eine andere Rolle. Zwar ist auch seine Bildfigur gleichgeartet und in unterschiedliche Umfelder und damit Kontexte verschoben, doch bleibt – im Gegensatz zu Buren – seine eiserne Gestalt jeweils deutlich als Werk der Kunst erkennbar. Er möchte den Kontext seiner Eisenmänner als eine jeweilige Wertverschiebung testen, die ihnen in quasi existentieller Weise auf dem Wege einer Integration von Kunst und Leben zuteil wird. Burens Streifentücher verlieren hingegen ihren inhärenten Appell an den Betrachter, als Kunst gewertet zu werden, sobald man ihnen im indifferenten Umraum des Alltags begegnet. Für eine menschliche Figur gelten dagegen ganz andere Kontext-Bedeutungen als für neutrale Streifentücher.

Halls Organisationsmodelle für die behavioristische Forschung können diese Unterscheidung klären helfen, doch gelten sie immer nur für Distanzen und Dimensionen zwischen lebenden Menschen und nicht – wie im Kölner Fall – zwischen Betrachter und Kunstfigur. Was können also Kontakte oder Nichtkontakte zwischen Menschen aus persönlicher oder sozialer Distanz besagen? Nerven- und Wärmeempfindungen, Augenkontakte der Sympathie und Antipathie durch erweiterte oder verengte Pupillen, distanzheischende Statussymbole, taxierende Ignoranz, Distanzüberbrückung durch die Stimme, wie sie Hall auflistet: Alles dies wird in Gormleys Fall hinfällig. Doch läßt auch Hall Raum für die Kunst, da er bereits in seinem Buch *The Hidden Dimension* (1969) eine »Leerstelle« im Kunstwerk bespricht,[13] die ein Betrachter einnehmen kann, und dies, obwohl ein Imaginationsfleck erst in den achtziger Jahren für die Kunstgeschichte entdeckt wurde. Hall beschreibt ihn anhand *The Painted Eye*, einer Schrift des amerikanischen Malers Maurice Grosser, in dem sich dieser Rechenschaft gibt über das Verhältnis der Distanz von Maler und gemaltem Modell. »Such spatial relation of the artist to his subject makes possible the characteristic quality of a portrait,«, hält Hall fest, »the peculiar sort of communication, almost conversation, that the person who looks at the picture is able to hold with the person painted there.«[14] Für das Verhältnis zu einer plastischen Figur könne nichts anderes gelten. Hall unterscheidet für das Leben, in dem echte Interaktion vorkommt, genauer in intime, persönliche, soziale und öffentliche Distanzen (*The Silent Language*). Für das Kommunikationsverhältnis zu einer Kunstfigur

wären solche Unterscheidungen absurd. Es wandelt sich nur, wenn sich der Betrachter auf die angebotene Leerstelle einläßt: Neben der massiven und großen stehenden Gestalt kann er sich zart und verletzlich fühlen, stärker eventuell neben der liegenden Figur auf dem Bürgersteig. Solche »intimen« Gefühle sind nicht das Ergebnis von Interaktion, sondern von Assoziation: einem spirituellen Nachvollzug, der hier nur potentiell erlebt werden kann. Persönliche Gefühle könnten nun z.B. über die Beobachtung des gleichen oder unterschiedlichen Geschlechts erfolgen: Der eiserne Mann erscheint groß und mächtig, doch sein Geschlecht ruht und seine Schultern hängen. Wie fühlt man sich dazu im Vergleich? Soziale Empfindungen ruft der »Liegende« wach (»Man sollte ihn dort nicht liegen lassen!«), oder auch der Mann an der Bushaltestelle (»Man sollte ihn warnen: Der Bus kommt vielleicht nicht.« Oder: »Er könnte ihn umfahren.« Oder: »Er könnte den Busfahrer beim Einparken irritieren.«), auch der Mann auf der gegenüberliegenden Straßenseite weckt solche Identifikationen (»Er steht dort sehnsüchtig.«) Öffentliche Distanzen zeigen sich besonders bei den Figuren am und im Kunstverein (am Fenster: »...ein Kunstwerk, das noch nicht zu den ›höheren Ehren‹ des Kultraumes gekommen ist« und im Saal: »...eine Kunstfigur, die Achtung gebietet, vielleicht sogar Unterwerfung und deshalb besonders fern steht.«). Weitere Parameter von Hall: Technische, informelle und formale Aspekte lassen sich auch in Gormleys Fall anlegen. Technisch gesehen ist das Ganze eine Ausstellung, informell aber ein Spiel für die Körperidentifikation des Betrachters und formal ein Konzept für Vergnügen, Humor über die Entdeckung einer indirekten Sprache. »Experience is something«, meint Hall, »man projects upon the outside world as he gains it in its culturally determined form«.[15] Schließlich zeigt sich, daß soziale Gefühle vom Kontext abhängen, in dem der Andere/ Fremde sich gerade befindet, und daß davon – wäre der Fremde am Leben – das eigene Verhalten herausgefordert wird. Aus der Spielprobe wird somit Ernst. *Das andere Selbst* tritt in Aktion, das der französische Kulturphilosoph Jean Baudrillard in seiner gleichnamigen Habilitationsschrift als eine Initiationshandlung beschrieben hat, weil sie durch die Strategie der Verführung zu einer Identifikation mit dem anderen Selbst eine – nicht immer angenehme – Wandlung des Bewußtseins verursacht.[16] Eine angemessene Antwort darauf sei Gleichgültigkeit. Nur so könne man sich, laut Baudrillard, der Verführung entziehen.

Auf der Suche nach weiteren Unterscheidungen wird man bei Paul Ricœur fündig, der 1990 den dritten Band seiner hermeneutischen Studien *Soi-même comme un autre* (zu

deutsch: *Das Selbst als ein Anderer*) verfaßte.[17] Außer auf die Identität des Selben (idem) oder des Selbst (ipse) weist Ricœur noch auf die Möglichkeit, die in dem hier genannten Zusammenhang eine Rolle spielt: auf »eine Andersheit, die die Selbstheit selbst konstituieren müßte.«[18] Er entwirft dieses Verhältnis zwischen Andersheit und Selbstheit als ein besonders intimes, da die eine sich nicht ohne die andere denken ließe, außer in der Bedeutung: man selbst als anderer.[19] Als Instrumentarium werden dafür – laut Ricœur – Formen des Habitus oder der narrativen Beschreibung herangezogen. Zwar ist dies bei Gormleys Figuren der Fall: Gerade die jeweilige Haltung der Figuren dient als Auslöser für Identifikation und Verstehen, ebenso wirken die erzählerischen Momente, die sich aus dem jeweiligen Umfeld ergeben, in der sich die Figur und der Betrachter befinden. Es entstehen die bei Ricœur genannten »puzzling cases«[20], in denen man an sich selbst gewahr wird, wie man im Grunde schematisch denkt und erlebt. Doch – und das wird natürlich weder bei Hall noch bei Ricœur in Erwägung gezogen – bei aller Identifikation wird der Betrachter niemals die Tatsache der Fiktion aus den Augen und dem Sinn verlieren. Es handelt sich ja um Kunst, und was auch eine Andersheit sein mag, sie wird immer gespalten bleiben in zunächst die Andersheit, die ich als Betrachter in mir erkenne, und die weitere, die Gormleys Kunstwerk als menschliche Figur statisch und leblos präsentiert. Gerade der nichtverpflichtende Charakter, den solche Selbsterkenntnis enthält, der noch dazu an keine Weltanschauung gebunden ist, läßt schließlich das Fazit zu: Andersheit ist ein möglicher Kontext von Selbstheit, der sich als inneres und als äußeres Spielfeld darstellen läßt. So wird es denn möglich, zwischen der gleichgültigen Haltung, die Baudrillard gegen die Verführung des Anderen vorschlägt und der Identifikation mit dem Anderen (Ricœur), keine Kluft zu sehen, denn nur Kunst ermöglicht dem Betrachter eine überbrückende Plattform: Identifikation bei gleichzeitiger Distanz zur Fiktion.

1 Bartz, Edek: 9. 8. '95 A Conversation on a Train, in: Gormley, Antony: Critical Mass, hrsg. v. Verein Stadt Raum Remise, Wien 1995, S. 171.

2 Gormley, Antony: Lecture, transkribiert, in: M'ars (Ljubljana), Bd.3, 4, 1993, S. 54.

3 Idem, S. 61.

4 Andrew Renton in: Gormley, Antony: Critical Mass, a.a.O., S. 9.

5 Merleau-Ponty, Maurice: Phänomenologie der Wahrnehmung, übers. und eingef. v. Rudolf Boehm, (frz. Ausg. Paris 1945) Berlin 1965, S. 116.

6 Uhlig Helmut: Auf dem Pfad zur Erleuchtung. Die Tibet-Sammlung der Berti-Aschmann-Stiftung im Museum Rietberg Zürich, Zürich 1995, S. 21.

7 Gormley, Antony: Lecture, a.a.O., S. 63.

8 Bartz, a.a.O., S. 94.

9 Idem, S. 106.

10 Idem, S. 98.

11 Idem, S.83, 84.

12 Gormley, Antony: Lecture, a.a.O, S. 57.

13 Hall, Edward T.: The Hidden Dimension, New York 1969. Der Begriff »Leerstelle« wurde von Wolfgang Kemp aus der Germanistik übernommen und für die Kunstgeschichte fruchtbar gemacht.

14 Hall, a.a.O., S. 77.

15 Idem, S. 119.

16 Baudrillard, Jean: Das andere Selbst, hrsg. v. Peter Engelmann (frz. L'autre par lui même, Paris 1987) Wien 1986.

17 Ricœur, Paul: Das Selbst als ein Anderer, aus d. Französischen v. Jean Greisch in Zusammenarbeit mit Thomas Bedorf und Birgit Schaaff, München 1996 (Übergänge. Texte und Studien zu Handlung, Sprache und Lebenswelt, hrsg. v. Richard Grathoff u. Bernhard Waldenfels, Bd. 26.

18 Idem, S. 12.

19 Idem, S. 162 ff.

20 Idem, S. 165.

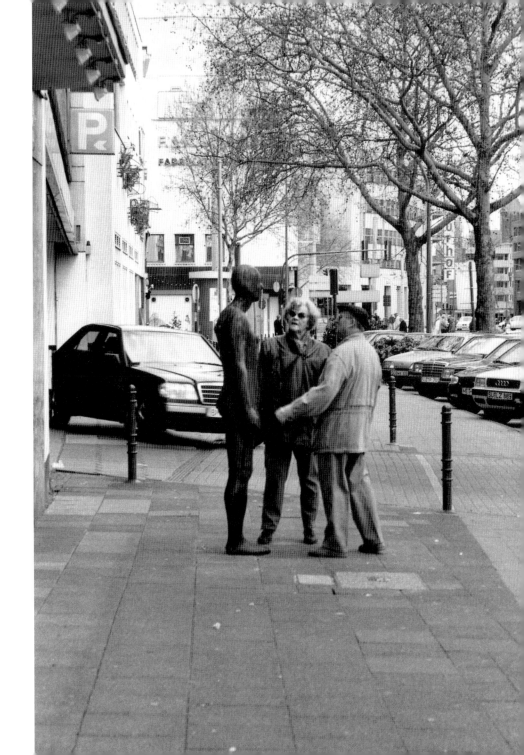

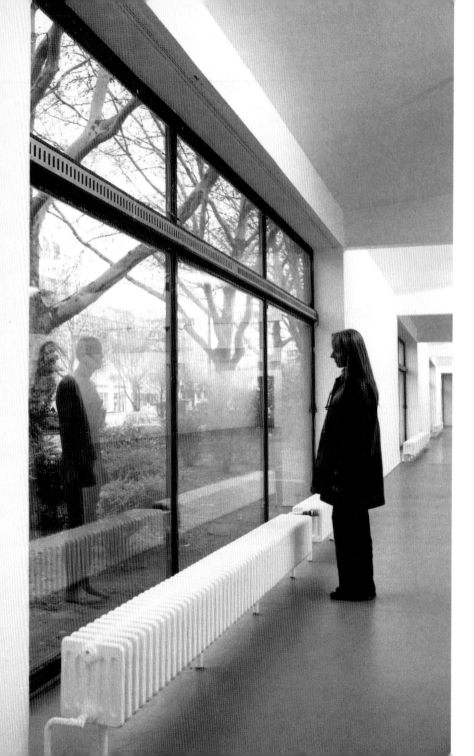

INTERVIEW
UDO KITTELMANN UND ANTONY GORMLEY

UK Einige Deiner Kollegen erzählten mir, sie hielten Dich für sehr großzügig, aber was heißt das? Zunächst bezieht sich das sicher auf eine persönliche Eigenschaft von Dir, doch scheint mir auch Dein Werk von dieser Großzügigkeit zu sein.

AG Das hört sich gut an, doch ich halte das für ziemlichen Quatsch. Was bedeutet Großzügigkeit in der Kunst? Daß nichts den Raum einnimmt, den der Künstler mit dir teilen will, so daß man wirklich eingeladen ist; die Tür steht einem offen, und man hat keine Qualifikation zu erfüllen, man muß kein rechtgläubiger Anhänger sein oder etwas dergleichen, mit anderen Worten, es ist ein Versuch, etwas vorbehaltlos und uneinge-schränkt anzubieten: einen Raum zu eröffnen.

UK Was Dein Werk so großzügig macht, ist die Tatsache, daß Du wirklich mit Dei-nem eigenen Körper arbeitest und daß das, was Du gibst, von Deinem eigenen Körper herrührt: Die Gestalt der Skulpturen hängt von Deiner Persönlichkeit ab. Wenn jemand anderes das gleiche täte, wäre das Ergebnis vollkommen anders. Vielleicht zeigte es mehr Angst vor den Leuten oder wäre arroganter oder sonst etwas. Als wir die für Köln geplante Ausstellung zu erörtern begannen, hast Du mir, glaube ich, gleich zu Anfang gesagt, die schwerste Aufgabe bestünde darin herauszufinden, wie die Figuren sich ver-halten sollten, wie die Gesichter auszusehen hätten, wie die Hände zu gestalten seien, ob geöffnet oder geschlossen. Daß Du nicht versuchst, aus Deinem eigenen Körper und Deinem Innenleben ein Geheimnis zu machen, hat meiner Ansicht nach durchaus etwas mit Großzügigkeit zu tun.

AG Es ist interessant, daß Du eine Entblößung des Körpers mit einer Entblößung der Seele gleichsetzt. Bei der Frage der Offenheit geht es um die Fähigkeit der Kunst, zu kommunizieren. Wenn man nicht bereit ist, sich zu exponieren, sich eine Blöße zu geben, dann hat man nichts, was man mitteilen könnte. Mein Werk soll nicht rhetorisch oder dominierend sein, sondern direkt und unmittelbar. Der Körper ist ein Empfänger, der Zustände und Bedingungen aufnimmt, aber er kann auch ein Gefühl für den inneren

Zustand übermitteln. Die für Köln bestimmte Arbeit ist von all den Werken, die ich aus Eisen gemacht habe, das verwundbarste und pathetischste. Es ist ein im Raum verlorener Körper, auf gewisse Weise ein Opfer seines Kontextes, aber auch ein Medium, durch das der Raum innerhalb des Körpers mit Gefühlen innerhalb des Betrachters verbunden wird.

UK Mit anderen Gefühlen.

AG Ja, Skulptur sollte immer ein Brennpunkt des Fühlens und Empfindens sein. Befreit man sie von der Aufgabe, eine Geschichte zu erzählen, sei es im traditionellen Sinne oder als Bühne für eine bestimmte Vorstellung von Kunstgeschichte, dann kann sie ihre eigentliche Sprache sprechen: die Sprache des stillen und reglosen Körpers. Eine Skulptur kann dann eine Art Resonanzkörper sein, der vielleicht bewirkt, daß die Menschen etwas von einer offenen Zeit und einem offenen Raum zu spüren, zu empfinden beginnen. Nachdem sich die Bildhauerkunst so weit in Richtung auf Donald Judds Idee des »spezifischen Objekts« bewegt hatte, daß sie selbstreferentiell und geschlossen wurde, ein durchkonstruierter, determinierter Raum, gibt es inzwischen eine Bewegung zur Befreiung der Skulptur.

UK Ich glaube allerdings, Judd sah schließlich ein, daß seine Vorstellung von Bildhauerkunst sehr eng war, letztlich sogar zu eng, so daß er seine Skulpturen wohl zu Möbelstücken umfunktionierte.

AG Heute gefällt uns das.

UK Kommen wir auf die Kölner Ausstellung zurück. Das Beeindruckende an ihr läßt sich am besten durch zwei Anekdoten ausdrücken, die zeigen, wie Dein Werk Kunst und Leben ausbalanciert. Als ich mich einmal in dem Ausstellungsraum befand, trat plötzlich eine Frau ans Fenster, klopfte sehr fest gegen die Scheibe und sagte: Sie müssen der Polizei sagen, daß diese Skulptur umgefallen ist. Sie hatte offenbar sofort den Eindruck, daß es sich hier um Kunst handelte, und da alle anderen Figuren standen, mußte diese eine umgefallen sein. Das andere Erlebnis, an das ich mich besonders gern erinnere, betrifft ein Pärchen, das ich eines Nachmittags in der Ausstellung beobachtete. Die Frau ließ ihren Begleiter stehen und ging zu der Skulptur vor dem Fenster. Sie ließ ihre Hände über die Figur gleiten, zunächst über ihre Schulter, dann über ihren Rücken und weiter über ihre Beine, und ich hatte den Eindruck, als versuche sie, mit der Skulptur eine erotische Beziehung anzuknüpfen. Innerhalb von Sekunden wurde sie mit dem Körper der Skulptur, der sie auf gewisse Weise zu erregen schien, immer intimer. Diese

beiden Anekdoten scheinen mir sehr gut zu beschreiben, daß diese Figuren ganz verschiedene Rezeptionsweisen gestatten, und daß die Reaktionen der Betrachter auf sie dementsprechend ganz verschieden ausfallen. Man könnte meinen, die Figuren seien zwar alle identisch, würden aber wegen ihrer verschiedenen Kontexte jeweils eigene Assoziationen hervorrufen.

AG Ja, sie waren verschieden.

UK Sie waren absolut verschieden.

AG Du sagtest, sie seien identisch gewesen, doch ihrer Substanz und ihrer Situation nach waren sie Unikate. Auch wenn es sich stets um ein und dieselbe Skulptur gehandelt hätte, die jeweils für einen Tag unter verschiedenen Umständen gezeigt worden wäre, so hätte sie meiner Ansicht nach durch ihre Beziehung zu ihrem Standort, einem Gebäude, dem freien Himmel oder einer Straße jeweils eine Änderung erfahren. Das kommt daher, daß sich das Thema eines Kunstgegenstands wandelt, wenn man ihn von inneren Eigenschaften befreit. Der erste Gipsabdruck für diese Arbeit entsprang einer unmittelbaren, intimen Erfahrung, einem ganz realen und nicht besonders privilegierten Augenblick, in dem ich nackt in meinem Atelier stand, auf ziemlich plumpe Weise in Gips registriert, der dann abgenommen, zerschnitten und wieder zusammengesetzt wurde. Im Prozeß des Wiederzusammenfügens wurde dieser Augenblick erneuert. Auch in seiner Wiederholung ist er immer noch Ausdruck einer unmittelbaren Erfahrung des Existierens, des Lebens, aber das ist nur ein Teil des Kunstwerks und kann es nicht determinieren. Bedeutung und Wirkung zeitigt das Werk erst, wenn das Leben anderer Menschen mit ihm in Kontakt tritt, wenn es in die Welt hineingestellt wird, wo es unterschiedliche Situationen erzeugt. Ist es erst einmal draußen in der Welt, dann besteht die Möglichkeit, daß sich etwas Wertvolles ereignet: Ein Betrachter oder eine Betrachterin findet darin vielleicht etwas von sich, das er oder sie auf andere Weise nicht hätte finden können. Eines der Probleme, die ich mit Ingrids Text habe, besteht darin, daß sie noch immer glaubt, die Bildhauerkunst sollte so etwas wie ein Drama aufführen und jede Skulptur würde an ihrem Standort wie eine Skulptur von George Segal ein Stück Welt aktivieren (vgl. S. 75/76). Ich kann dieser Vorstellung von einem Protagonisten in einer Szene kein Interesse abgewinnen. Sie fragt sich ständig »Was denkt dieser Fremde? Was ist das für einer?« Bei *Total Strangers* vollzog sich das Wechselspiel zwischen der Begegnung mit dem Werk in der Ausstellung und der Begegnung mit ihm draußen auf der Straße in einer Sphäre der Unsicherheit. Man war sich der eigenen Position im Verhält-

nis zu dem Werk und seinen beiden Standorten, den beiden unterschiedlichen Räumen, die es einnahm, nicht sicher. Das hängt mit der entscheidenden Frage zusammen: Wie gestaltet man die Beziehung zwischen dem Ein-Bild-des-Lebens-Schaffen und dem Leben selbst auf neue Weise? Ich bin daran interessiert, unmittelbar am Leben selbst zu arbeiten, das Unvermittelte vorstellbar zu machen. Gibt es einen Weg, die Dinge so zu wenden, daß die Kunst, statt durch die Situation des Museums aufgedrängt oder privilegiert zu werden, zum Fundament wird, durch das man sein eigenes Leben und die es tragende Welt stärker spürt? Bei dieser Ausstellung wurde der Ausstellungsraum instrumentalisiert. Wenn man den Ausstellungsraum betrat, war man mit einer einzelnen, unbekannten eisernen Körperform allein gelassen, die so gedreht war, daß sie den Besucher in dem sonst leeren Kunstverein aus einer Entfernung von sechzig Metern ansah. Wie bei jeder anderen Fragen aufwerfenden Begegnung war man auch hier aufgefordert, die Umgebung in Betracht zu ziehen, besonders die Welt jenseits des Fensters, das Leben auf der Straße. Die Fenster wurden zu Gemälden und Fenstern in eine andere Welt, die in gewisser Weise vertraut, aber durch ihre Bevölkerung mit Fremden zugleich auch wieder fremd wirkte. In dieser Ausstellung kam auf eine sehr unmetaphorische Weise die Tatsache zum Ausdruck, daß der Raum der Kunst dazu dienen kann, unseren Lebenskontext in den Blick zu bekommen. Sowohl die Welt als auch die Kunst wurde hier fokussiert. Es gab Augenblicke von Umkehr der Beziehung zwischen Kunst und Leben. Menschen standen vollkommen still im Ausstellungsraum und starrten fasziniert aus dem Fenster auf die Begegnung, die sich zwischen eisernen Menschen und Sterblichen auf der Straße abspielte, während sie selbst wiederum für andere, sich im Austellungsraum befindende Besucher wie auch für Passanten auf der Straße, zu Teilnehmern eines ähnlichen Dramas wurden.

UK Du erwähntest Ingrids Text, den Du meiner Ansicht nach mißverstanden hast, was besonders Dein Verweis auf Segal zeigt. Wenn ich mir eine Skulptur von Segal ansehe, dann interessiert mich nie die Persönlichkeit seiner Figuren. Ingrid meint vielmehr, daß man sich hingegen bei jeder Deiner Figuren fragen würde: Welche Art Person ist das? Wie sieht ihr Innenleben aus?

AG Das erinnert mich daran, wie ich meinem Analytiker meinen Traum von einem Mann erzählte, der schreiend in einem heißen Raum unter einer Erdölraffinerie lag und starb. Mein Analytiker sagte: Das waren Sie. Ich denke, das Werk bewirkt beim Betrachter eine Projektion dieser Art.

UK Nein, das glaube ich nicht. Das scheint mir ganz und gar nicht so zu sein. Der Betrachter entwickelt ein echtes Interesse an der Persönlichkeit der Figur, nicht an der Persönlichkeit ihres Schöpfers. Die Figur wird wirklich lebendig. Das ist ein großer Entwicklungsschritt in Deiner Arbeit. Diese Kölner Figuren lassen sich mit den *Fields* vergleichen. Auch bei diesen kleinen Figuren habe ich das Gefühl, daß jede ihre eigene Persönlichkeit besitzt. Das hat nichts damit zu tun, wer sie geschaffen oder berührt oder sonst etwas mit ihnen gemacht hat. Es ist etwas, das man nicht erklären kann, das der Logik nicht gehorcht.

AG Mit dieser Pygmalion-Idee, daß die Kunst dem Leben Konkurrenz bietet, habe ich meine Schwierigkeiten. Kunst ist notwendigerweise etwas Lebloses, Materielles; das ist alles eine Sache der Projektion.

UK Natürlich handelt es sich dabei um eine Projektion. Das ist auch meine Meinung, und wenn jemand in der Begegnung mit diesem Werk wirklich diese großen Emotionen erlebt, dann vielleicht aufgrund seiner eigenen Wünsche ...

AG Aber wir wissen, daß neunundneunzig Prozent der Menschen einfach Dummies sahen oder gar nichts oder bloß irgendeinen anderen zum Straßenbild gehörenden Gegenstand wie einen Laternenpfahl oder einen Briefkasten, dem man ausweichen muß.

UK Richtig.

AG Sie hatten ein anderes Ziel vor Augen, und dies war dann bloß ein Gegenstand mehr, der ihnen im Weg war.

UK Was hast Du denn erwartet, als Du die Ausstellung plantest? Gleichzeitig glaube ich aber, daß die Leute eine Menge Respekt vor diesen Figuren hatten. So wurden sie in der ganzen Zeit nicht mit Graffiti beschmiert, ihnen ist nichts passiert. Ich denke, das zeigt, wie die Leute auf sie reagierten. Sie hatten wirklich Respekt vor diesen Arbeiten, aber nicht weil es sich um Kunst handelte, sondern weil für sie in diesem Kunstwerk irgend etwas steckte, dem sie sich sehr nahe und verbunden fühlten.

AG Ich möchte die Reaktionen auf das Werk wirklich nicht zu genau analysieren. Das klingt alles ein wenig zu sehr nach einem schrecklich sozialen Experiment! Ich finde es interessant, daß diese Körperformen für viele Leute unsichtbar waren. Sie waren von Anfang an unsichtbar und blieben es, doch einige Leute waren bereit, ihre Existenz anzuerkennen und in ihnen etwas zu sehen, das ihr Gewissen ansprach. Daß sie nicht mutwillig beschädigt wurden, lag vielleicht daran, daß sie auf der Straße ähnlich wie ein

Obdachloser wirkten, man fühlte ein Unbehagen und dachte: Das könnte ich sein! Aber das sind ziemlich wilde Spekulationen. Dabei spielt noch ein anderer Aspekt eine Rolle: Einer der ersten Impulse zum Schaffen einer Skulptur entspringt dem Wunsch, einen Stein aufzustellen und ihn zu einem Zeugen des Lebens zu machen. Dieses Aufstellen eines Steins ist Ausdruck unseres Bedürfnisses, das Leben möge von etwas bezeugt werden, das außerhalb des Lebens steht, es ist ein Akt gläubigen Vertrauens auf das Leben, auf seine Kontinuität. Wir alle tun etwas dieser Art; wir haben einen Stein, den wir in unserer Hosentasche mit uns herumtragen, oder wir haben ein Lieblingsspielzeug, mit dem wir zusammenleben und das uns als Garantie für die Kontinuität des Lebens dient. Mein Werk erfüllte diese Funktion, und das hat mit der Hoffnung zu tun, daß sich die Probleme lösen lassen, daß das Leben schön sein wird, und vielleicht haben dies die Passanten verstanden.

UK Manche Leute, die meine vorherigen Ausstellungen kannten, wunderten sich, warum ich eine Ausstellung mit Antony Gormley mache. Auf die Frage, welches persönliche Interesse ich mit dieser Ausstellung verfolgen würde, antwortete ich, daß ich niemals figurative Gemälde oder figurative Skulpturen ausgestellt hätte und mich fragen würde, ob es noch immer möglich wäre, figurative Kunst, figurative Skulpturen zu machen. Dadurch kam ich auf den Gedanken, mit Dir eine Ausstellung zu machen. Ich hoffte, Du würdest mir mit Deiner Ausstellung auf meine Frage eine Antwort liefern, und das hast Du schließlich ja auch getan. Ich bin jetzt völlig überzeugt, daß man noch immer, wie Du es tust, figurative Skulpturen machen kann, besonders weil es auf gewisse Weise so offensichtlich ist, daß diese Skulpturen nicht in den fünfziger, sechziger oder siebziger Jahren geschaffen wurden. Damit meine ich besonders die hier in Köln gezeigten Arbeiten, die wirklich erst einige Tage vor der Ausstellung entstanden sind und zeigen, wie es heute um unser Leben, unser Menschsein bestellt ist. Das Entscheidende ist eben, daß ein Künstler auf diese Weise arbeitet und sich nicht auf die Vergangenheit bezieht, und Deine Arbeiten beziehen sich nach meinem Empfinden überhaupt nicht auf die Vergangenheit.

AG Man kann keine Skulptur eines Körpers machen, ohne sich auf den Körper zu beziehen, dessen Entwicklungsprozeß in der Kunst schon fast so lange dauert wie im Leben. Die Herausforderung liegt darin, einen Weg zu finden, es so zu machen, daß es hier und jetzt Gültigkeit besitzt. Der Körper kann vieles, was erfundene Formen nicht können. Ich brauche einen Körper nicht zu erfinden, ich habe einen, in dem ich drin-

stecke, das einzige Stück der phänomenalen Welt, in dem ich wirklich drin bin (auch wenn die Schöpfer virtueller Welten das anders sehen mögen). Der Körper ist ein Raumschiff und ein extrem subtiles Instrument, das kommuniziert, ob wir uns seiner Kommunikation bewußt sind oder nicht. Ich will ein Mittel, das so direkt wie möglich ist. Der Körper ist Sprache vor der Sprache. Wenn er in der Skulptur stillgestellt ist, kann er das Leben bezeugen, und er kann, wie Du sagst, über die heutige Zeit sprechen. Es ist ziemlich sinnlos, sich in Heldenepen zu versuchen. Wir brauchen nicht zu mythologisieren und von Göttern und wilden Bestien zu erzählen, wir können den Raum der Kunst nutzen, um uns selbst gegenüberzutreten. Meine Idee bei diesem Experiment war, den Körper in der Kunst gegen den urbanen, mit Leben erfüllten Raum auszuspielen und zu erproben. Die Skulpturen nehmen ihre Zugehörigkeit zur Welt nicht als selbstverständlich gegeben an. Sie versuchen, ihren Platz in ihr zu finden, und sie nehmen den Akt des Stehens nicht als gegebene Tatsache hin, sie lernen zu stehen. Während der Abdruck von mir genommen wurde, versuchte ich mir des Stehens bewußt zu sein, und bei der Zusammensetzung der Abdrücke galt es, eine Struktur zu schaffen, die stehen würde. Einer der Gründe, warum eine der Figuren liegen sollte, war eben, zu betonen, daß es nicht selbstverständlich ist, wenn eine Statue aufrecht steht. Es war auch wichtig, die Objekthaftigkeit des Werkes zu unterstreichen, seinen Status als Ding-der-Welt, sein Potential und seinen Zustand der Untätigkeit. Die liegende Statue ist daher keineswegs die figurative Darstellung eines liegenden Körpers, sondern ein vertikales Werk, das horizontal plaziert ist und damit seine Abhängigkeit vom Leben und seine Verschiedenheit von ihm ausdrückt. Das ist vielleicht der Unterschied zwischen meiner Arbeit und Berninis. Lessing meinte in seinem berühmten *Laokoon*, die Bildhauerkunst müsse sich einen Augenblick vornehmen, der die Frucht des bereits Geschehenen darstellt und in dem zugleich alles konzentriert ist, was noch geschehen wird; er meinte das in bezug auf die körperliche Aktion. Was Lessing zu sagen hatte, ist meiner Ansicht nach immer noch relevant, doch versuchen wir heute nicht, Betrachter eines eingefrorenen Augenblicks zu sein, der in Marmor festgehalten ist, sondern vielmehr die Abwesenheit der Zeit in der Bildhauerkunst direkt auf uns wirken zu lassen. Wir müssen die Unbewegtheit und Stille der Skulptur akzeptieren und für sie in unserer Zeit einen Platz finden. Wir bestaunen sozusagen nicht die Fähigkeit der Skulptur, uns an eine Geschichte zu erinnern, sondern ihre Fähigkeit, die Erzählung unseres eigenen Lebens anzuhalten und uns einen Augenblick der Reflexion zu gestatten. Ich interessiere mich für den Körper,

weil er der Ort ist, wo Emotionen am unmittelbarsten registriert werden. Wenn man sich fürchtet, wenn man aufgeregt, glücklich, niedergeschlagen ist, dann registriert der Körper das unmittelbar. Eines der Probleme, den nackten, männlichen Körper wieder zum Gegenstand der Bildhauerkunst zu machen, besteht darin, daß dies zu idealisierten, universellen Vorstellungen zu führen scheint. Ich lehne das Ideal ab, doch bin ich an Universalität oder Allgemeingültigkeit interessiert. Der Körper ist das kollektiv Subjektive und das einzige Mittel, eine allgemein menschliche Erfahrung auf allgemein verständliche Weise auszudrücken und zu vermitteln (wie in dem Lied von Jarvis Cocker: »I want to be a common person and do what a common person does ...«).

UK Genau das macht die Stärke Deiner Skulpturen aus: daß sich die Menschen mit ihnen so vertraut fühlen. Du sprachst von Furcht und Freude und so weiter, funktioniert das nur bei Kunst, die sich auf den Körper bezieht? Kann die abstrakte Malerei also wirklich Furcht oder Freude repräsentieren, oder müssen wir uns zwangsläufig auf so etwas wie den Körper beziehen, um realistischer zu werden?

AG Es geht nicht darum, diese Empfindungen zu repräsentieren. Die abstrakte Malerei liefert einen Schauplatz, wo diese Gefühle aufkommen können, doch kommen sie stets nur indirekt zustande und ergeben sich irgendwie stets nur aus der Kenntnis der Intentionen des Künstlers und innerhalb der Sprache der Kunstgeschichte. Ganz allgemein gesagt, scheinen wir in eine neue Ära der Kunstentwicklung einzutreten, und das ist sehr aufregend. Die erste Phase dieser Entwicklung – ich spreche hier nur vom Westen – war eine Phase des Strebens nach einer überzeugenden Illusion, des Suchens nach einer adäquaten Repräsentation der Wirklichkeit. Die Entwicklung der Perspektive und der Farbentheorie lassen sich als Werkzeuge begreifen, mit deren Hilfe eine Repräsentationsweise durch eine andere ersetzt wurde. Diese Phase endete zu Beginn unseres Jahrhunderts mit dem Impressionismus und dem Siegeszug der Photographie. Die Kunst erlangte die Freiheit, eine Metasprache zu werden: Kunst, die aus anderer Kunst erwuchs. Der Impressionismus war an der Wahrnehmung orientiert, ihm ging es darum, was es bedeutet, etwas zu sehen, und was das Sehen verkompliziert, doch vom Kubismus bis zu Judds »spezifischen Objekten« war der größte Teil der signifikanten Kunst des zwanzigsten Jahrhunderts konzeptionell und begrifflich-abstrakt, sie unterbreitete Vorschläge, auf welche Weise Kunst als für sich stehendes, allein seinen eigenen Gesetzen unterworfenes Objekt geschaffen werden könne.

UK Und worum geht es jetzt?

AG Jetzt geht es darum, wie wir uns selbst in der Kunst wiederfinden können. Denn die Kunst hat uns draußen gelassen. Ich meine, wenn man sich ein Werk von Judd ansieht, dann bekommt man, was man sieht. Da gibt es nichts zu fühlen und zu empfinden.

UK Ich empfinde Deine Arbeit als einen Versuch, jedem Werk sein eigenes authentisches Verhalten mitzugeben, sozusagen eine authentische Seele, und ich glaube, das macht auch den großen Unterschied zu anderen zeitgenössischen Bildhauern wie Balkenhol aus. Deren Werke entsprechen genau dem, was die Leute von der Kunst erwarten, eine Skulptur von Stephan Balkenhol verbleibt innerhalb der Kunst. Deine Skulpturen gehen über diese Grenze hinaus, sie nehmen Bezug auf den Betrachter.

AG Du hast diese beiden netten Geschichten erzählt, von der Frau, die dachte, es handle sich um eine Skulptur, die umgekippt wäre, und von der anderen Frau, die die Skulptur befühlte, als wäre sie ein lebendiger Körper. Das scheinen mir zwei entgegengesetzte Positionen zu sein, die eine sieht die Skulptur als Kunst und die andere als Sexualobjekt. Mir gefällt, daß diese Reaktionen die Kluft überbrücken. Einerseits sieht das Werk in dem Körper – als einem Ort von Gefühlen und Empfindungen und dem Körper als künstlerischer Repräsentationsform – zwei absolut parallele und präexistierende Seinsweisen, andererseits bringt es eine Beziehung zwischen ihnen ins Spiel.

UK All das, was Du in diese Figuren hineinlegst, ihre Empfindungen etc., ist aber doch wohl auf gewisse Weise archetypisch?

AG Archetypisch würde heißen, daß hier eine symbolische Repräsentation beabsichtigt wäre, und genau das versuchte ich schon im Ansatz zu vermeiden. Das Werk entspringt einem gelebten Augenblick, und ich hoffe, daß der Betrachter der Skulptur gleichfalls einen gelebten Augenblick gibt und daß die Art und Weise wie das Werk gemacht ist, der Art und Weise wie es wirkt, ähnlich ist: Es hält die Zeit an und schafft einen Raum, doch in offener Weise. Die Leute fragen mich noch immer: Und was soll das darstellen, und ich sage: Sie! Natürlich entspringt das, was ich mache, aus mir, aber es ist nicht mein Selbst. Es trennt das Ich vom Nicht-Ich und gleicht in gewisser Weise einem Betrachten von der Art, wie es die Meditation oder die Psychoanalyse kennt. Es greift aus dem Leben einen Augenblick heraus, so daß er betrachtet werden kann. Ich hoffe, daß das Werk für den Betrachter oder die Betrachterin offen genug ist, um durch eine Beziehung zu ihm zu Bereichen seiner oder ihrer eigenen Persönlichkeit vorzustoßen, die ohne die Skulptur nicht hätten erreicht, erkannt oder akzeptiert werden können und mit denen man sonst nicht in Kommunikation hätte treten können. Das ist der

Unterschied zwischen meinem Werk und der traditionellen Kunst: Der Betrachter wird ermutigt, es nicht als gute oder schlechte Repräsentation eines existierenden Konzepts zu sehen, sondern zu denken: Was tut dieses Werk in der Welt? Was tue ich in der Welt? Wie gehört dieses Werk in diese Welt? Wie gehöre ich in diese Welt? Diese Skulpturen verkörpern einen offenen, nicht spezifizierten Augenblick, denn wer sie betrachtet, kennt meine Geschichte nicht, das Werk ist von meiner Biographie vollkommen getrennt.

UK Die Leute wissen ja auch nicht, besonders bei dem Kölner Projekt, wo sie den Figuren auf der Straße begegnen, und daß Dein eigener Körper das Modell für die Form der Figuren war. Daher wirken die Figuren völlig fremd.

AG Sie heißen ja auch *Total Strangers,* »Völlig Fremde«.

UK Du erwähntest einmal, es mache einen großen Unterschied, welches Material Du verwendest. Welchen Unterschied macht es, ob Du anstatt des Eisens, wie hier, zum Beispiel Holz oder Beton verwendest?

AG Eisen ist ein sehr gängiges Material, doch es ist auch konzentrierte Erde. Es wird für Laternenpfähle und Sperrpfosten verwendet, die zum vertrauten Straßenbild gehören, doch es ist auch immer ein Stück Erde, das ausgegraben und den Elementen ausgesetzt worden ist, das Regen und Wind atmet. Es lebt ein langsames, mineralisches Leben, das sich nach geologischer Zeit bemißt und nicht nach der Zeit des Autofahrens.

UK Was ist, um noch einmal auf den Titel des Werks zu kommen, an diesen Figuren so fremd?

AG Mein Gefühl, daß das Werk nicht paßt, daß ich nicht weiß, wo es in die Geschichte paßt und wo es in den Raum paßt. Das hängt mit etwas ganz tief in mir Verwurzeltem zusammen: nicht wirklich zu wissen, wo ich hingehöre, wo mein Zuhause ist. Hinsichtlich der Kunst möchte ich die gleichen Fragen stellen: Wo paßt sie hin und welchen Nutzen hat sie?

UK Du hast einmal von Aliens geredet. Du hättest die Idee gehabt, es seien Aliens. Sie sollten auf der Straße, im Ausstellungsraum wie Aliens wirken. Sind diese Figuren wirklich Aliens? Ich denke an E. T., der auf die Erde kam, und jeder liebte ihn, obwohl er so häßlich war und so eindeutig nicht von der Erde stammte. So gesehen sind sie Aliens, aber sehr sympathische.

AG Sie sind pathetischer, verlorener. Vielleicht mehr als jedes andere Werk von mir. Bei *Critical Mass* geht es vielleicht auch um Verlorensein, doch es ist innerhalb eines

Gebäudes plaziert. Irgendwie ist die einen Zusammenbruch ausdrückende Geste des Körpers eine Art des Wartens auf das Ende. Das wird noch extremer, wenn er im Bereich der Busse, Autos und Straßenbahnen plaziert ist. Das liegt vielleicht an der Nacktheit der Figuren, die nicht darin besteht, daß sie keine Kleider tragen, sondern darin, daß sie, obwohl aus Eisen, so verletzlich sind.

UK Der große Unterschied zwischen einem nackten und einem bekleideten Körper besteht, so meine ich, darin, daß man etwas verbirgt, sobald man Kleider anhat. Wenn man nackt ist, verbirgt man nichts.

AG Der Körper ist aus den zusammengesetzten Stücken eines Abdrucks hergestellt, der zu einer bestimmten Zeit gemacht wurde. Diese Zeit wurde fragmentiert, zerbrochen und dann wieder hergestellt, sie wurde in gewisser Weise geheilt. Es handelt sich um einen fragmentierten oder zerbrochenen Körper, der wiederhergestellt wurde. Die Ganzheit mußte wiederhergestellt werden. Diese Figuren drücken das Potential aus, etwas Ganzes, eine Ganzheit zu sein, und dieses Potential ist für sie genausowenig selbstverständlich wie die Fähigkeit, aufrecht zu stehen.

UK Du sagtest, Du hättest die Vorstellung gehabt, Deine Figuren würden weder auf die Straße noch in einen Ausstellungsraum passen, daher erneut die Frage: Wo passen sie dann hin? Geht es im Leben darum, unseren Platz zu finden?

AG Unser Platz ist im Bewußtsein eines anderen. Der einzig wahre Platz der Skulptur liegt in der Phantasie und dem Vorstellungsvermögen des Betrachters. Dort gehören die Figuren hin. Es ist schon eine seltsame Sache, daß etwas so Materielles, das in der Welt so präsent zu sein versucht, das sich in mancher Hinsicht mit Verlorenheit und Abwesenheit auseinandersetzt, nur im Kopf der Menschen, die es wahrnehmen, einen Platz finden kann. Und vielleicht findet die Vorstellung von Aliens oder Fremden gerade darin ihre Beruhigung oder ihren Zweck. In einem Museum ist das Werk nicht angebracht und unpassend. Auf der Straße ist es ungeschützt preisgegeben und redundant, sogar unsichtbar. Doch wenn ein Betrachter in der richtigen geistigen Verfassung ist, dann kann er die Verbindung herstellen und den Kreis schließen, der es möglich macht, daß sein Leben der Ort wird, wo diese Dinge eine Art Lösung finden: Sie erwecken eine Resonanz mit dem Alien in uns.

UK Was diese Figuren sind, welches Leben sie haben, entspricht also dem, wie und wofür sie gemacht wurden. Sie wurden für eine temporäre Installation geschaffen, und während dieser fünf oder sechs Wochen müssen sie ihren Platz in unserem Inneren fin-

den. Wir müssen sie für den Rest unseres Lebens im Kopf behalten, und dann ist es auch in Ordnung, wenn sie wieder abgebaut werden und verschwinden.

AG So ist es.

UK Dann stellt sich mir noch eine andere Frage. Vielleicht könnte dies der normale Weg der Kunst sein, vielleicht könnte allgemein so verfahren werden, daß die Künstler ihre Kunst für eine bestimmte Zeit freigeben, und wenn sie stark genug ist, dann kann sie in dieser Zeit wirklich von uns Besitz ergreifen, wir könnten sie anschließend zwar vergessen, tun es aber nicht.

AG Das gefällt mir, mir gefällt die Vorstellung, die Kunst könnte einen Eindruck hinterlassen – fast so, wie mein Körper einen Eindruck im Gips hinterläßt –, und diese materielle Erinnerung sei unauslöschlich. Wurde ein Eindruck hinterlassen, dann kann man in seiner Erinnerung zu dem betreffenden Ort zurückgehen und die Form dieses Eindrucks fühlen.

UK Ich glaube, darin steckt eine neue Vorstellung von Ikonographie, die nichts mit dem alten, klassischen Konzept zu tun hat. Wenn ein Kunstgegenstand Zeichen übermittelt, die sich wirklich auf unsere heutigen Lebenserfahrungen beziehen, dann erschließt er sich neue ikonographische Möglichkeiten.

AG Was ist der Gebrauchswert von Kunst? Kunst dient uns als Katalysator, um mehr wir selbst zu werden, was immer das heißen mag. Sie ist für uns ein Mittel zur Entdeckung der Grenzen menschlicher Freiheit. Mit anderen Worten, sie ist ein Mittel, um zu verstehen, welche Rolle uns in der Evolution des Lebens auf diesem Planeten zufällt. Sie wendet sich an die Allgemeinheit und deren Weltverständnis.

UK Ja, sie muß Allgemeingut werden.

AG Sie muß wieder integriert werden.

UK Das kann aber nur geschehen, wenn wir vergessen, was Kunst einmal war.

AG Es gibt einen kritischen Dialog zwischen zwei Modellen, wie man der Kunst wieder zu einem gewissen Maß an Macht verhelfen kann. Das eine Modell ist Anselm Kiefers Verwendung der als Triebkraft von Zivilisationen dienenden Mythologien. Es verleiht der Kunst den Status eines Archivars der menschlichen Geschichte. Das andere ist der Augenblick in Jackson Pollocks Arbeit, in dem ihm klar wird, daß Kunst ein Ort wahrer Ursprünglichkeit sein kann, wo etwas entsteht, das es zuvor noch nie gegeben hat, und daß es dabei nicht darum geht, ein Bild von etwas zu malen, das bereits geschehen ist, sondern darum, das Geschehende selbst zu sein. Pollock erschließt die

Möglichkeit, daß Kunst ein Ort der Transformation, der Verwandlung sein kann. Pollock erkennt, daß Kunst ein Ort des Werdens sein kann, statt in gewissem Sinne nur das Archiv oder Verzeichnis von etwas zu sein, das bereits gewesen ist.

Pollock kommt aus einer expressionistischen Tradition, er glaubt, man könne diese Geste aufzeichnen, sie sei kathartisch und könne übertragen werden. Das ist eine alte romantische Position – es ist schwer, an die Katharsis zu glauben, und man muß daran glauben, will man sie erzielen! Ich interessiere mich mehr dafür, was auf der anderen Seite der Geste geschieht, wo sie herstammt und wo vielleicht jede Geste irrelevant ist. Was ist die innere Voraussetzung dieses Raums des Werdens? Und ist es möglich, diesen Raum freizulegen und etwas zu enthüllen, indem man die Haut, die Hülle des Lebens als Membran benutzt, durch die sich die innere Voraussetzung des Seins mitteilt? Mein Werk ist aus einem Augenblick konzentrierten Seins entstanden. Es illustriert ihn nicht, es registriert ihn. Ich bin nicht daran interessiert, eine weitere Station in der Geschichte der westlichen Visualität zu repräsentieren, ich möchte, daß man spürt, daß da etwas, das unter der Haut liegt, zum Vorschein kommt.

UK Unsere normale Reaktion ist, daß wir Körperformen sehen. Das sind wir unser ganzes Leben lang gewohnt.

AG Ich versuche, unser gängiges Betrachtungsmuster zu verändern: Das Gesicht ist Teil des Körpers, Gesicht und Körper müssen wiedervereinigt werden und gleichermaßen in Nacktheit gekleidet sein. In meinem Werk liefert das Gesicht nicht, was man erwartet, daher geht man zum Körper über, und das Ganze endet in einer Art Kreisbewegung des Betrachtens.

UK Ja, es ist kreisförmig, und das letzte, an dem Du interessiert bist, ist der Penis. Im wirklichen Leben ist das ganz anders. Wenn man einen nackten Mann oder eine nackte Frau sieht, dann schaut man zuerst auf das Gesicht und dann auf die Geschlechtsteile. In Deinen Arbeiten dagegen haben die Schultern eine große Bedeutung.

AG Der Geschlechtsunterschied ist vielleicht nicht so wichtig wie der Unterschied zwischen tot und lebendig sein.

UK Nacktheit kann aber nicht alles sein. Das Gesicht ist allerdings immer nackt, und das Gesicht ist doch immer das erste, was man anschaut!

AG Und was siehst Du im Gesicht? Ich meine, wonach hältst Du Ausschau, und was siehst Du?

UK Ich bin so oft von Figur zu Figur gegangen, doch ich konnte nicht herausfinden, warum sich jedes Gesicht von den anderen so sehr zu unterscheiden scheint, obwohl sie alle die gleiche Form haben. Irgend etwas muß sie so verschieden machen, und am unterschiedlichen Standort der Figuren liegt es nicht. Die Frage, die sich mir hinsichtlich der Installation in Köln noch immer stellt, lautet: Warum sind diese Gesichter so verschieden?

AG Weil Du Dich auf dem Weg von einem Gesicht zum anderen verändert hast...

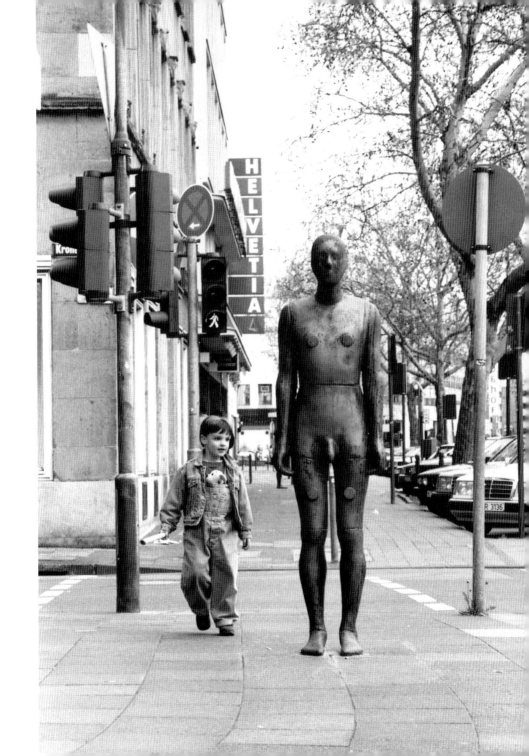

Man möchte sie so gerne ansprechen – diese schweren Jungs. Nur, welche Sprache mögen sie wohl sprechen? Könnten sie mich verstehen – wollten sie mich überhaupt verstehen? Man möchte ihnen so gerne eine wärmende Decke umlegen oder vielleicht auch nur die Arme um ihre Schultern legen. Obwohl sie doch gut und kräftig gewachsen sind und auf den ersten Blick gar nicht schwach und hilflos erscheinen, möchte man sie trösten. Nein, nicht alle! Obwohl alle anscheinend gleich daherkommen, wie geklont, hat doch jeder von ihnen seinen ganz eigenen Charakter – durch nichts anderes Realität geworden als durch die Umgebung, in der sie stehen und durch den Blick des Betrachters, der sie zum Leben erweckt.

Der vor dem Schaufenster des Möbelladens ist etwas kühl, distanziert. Einer, der sich lieber aus dem Leben heraushält, mit einem Anflug von Arroganz – ein Beobachter. Mit dem möchte man eigentlich nicht unbedingt etwas zu tun haben. Zu groß die Gefahr, er würde einen nur spöttisch verurteilen.

Sein Kollege aber, der ein paar Meter weiter auf dem Bürgersteig steht, er kann einen fast zu Tränen rühren. So verzweifelt einsam und beziehungslos steht er dort, sehnt sich danach, daß ihn mal jemand anspricht oder wenigstens wahrnimmt. Aber niemals wird dies jemand tun, und er versteht nicht, warum das so ist. Er ist ein Alien, aber er weiß es nicht.

Der an der Bushaltestelle ist ein Wartender wie aus einem Stück von Beckett:

– Morgen hängen wir uns auf. Es sei denn, daß Godot käme.

– Und wenn er kommt?

– Sind wir gerettet!

Oder zumindest menschlich geworden.

Der einzige, der so etwas wie Bewußtsein über seine Lage hat, ist der Mann am Fenster. Er unterscheidet sich von allen anderen. Er weiß, daß er ein Alien, ein Fremder ist. Er

steht an der Grenze zu einer anderen Welt, und er sieht diese Grenze ganz deutlich vor sich – mehr noch, er spiegelt sich darin, kann sich selbst sehen. Er ist ein bißchen neidisch auf das Leben der anderen – aber Neid ist ja manchmal der erste Impuls an seiner eigenen Lage etwas zu verändern. Aber er ist der einzige, dem man wirklich zutraut, daß er sich von der Stelle bewegen könnte. Vielleicht ist er morgen nicht mehr da! Wo ist er wohl hingegangen?

Was ist los mit den beiden anderen – dem Liegenden und der Gestalt in der Halle? Vielleicht sind sie schon weiter als die anderen. Vielleicht haben sie sich ja – unbemerkt von unseren Blicken – längst vom Alien zum Menschen entwickelt, sind dann aber wieder zurückgegangen. Der Liegende, schläft er? Aber wer hat je einen Schläfer mit schwebenden Beinen gesehen? Vielleicht ist er gestorben und hebt jetzt gerade ab zu seiner persönlichen Himmelfahrt.

Und die Gestalt in der Halle? Er hat alles vergessen. Er weiß nichts mehr von der Qual und der Lust, ein Alien oder ein Mensch zu sein. Er ist einfach ganz ruhig und nicht mehr einsam, obwohl doch niemand da ist. Er *ist* ganz einfach. Und manchmal murmelt er ein altes asiatisches Sprichwort vor sich hin:

Vor der Erleuchtung sind Berge Berge und Bäume Bäume. Während der Erleuchtung sind Berge die Thronsitze von Geistern und die Bäume Träger der Weisheit. Nach der Erleuchtung sind Berge Berge und Bäume Bäume.

Eine Beobachtung von Ingrid Mehmel, Fotografin.

This book is published on the occasion
of the exhibition *Total Strangers* by
Antony Gormley at the Kölnischer Kunstverein
from February 28 to April 13, 1997.
Diese Publikation erscheint anläßlich der
Ausstellung *Total Strangers* von
Antony Gormley im Kölnischen Kunstverein
vom 28. Februar bis 13. April 1997.

Photographs
Photographien
Benjamin Katz

Edited by
Herausgegeben von
Udo Kittelmann, Kölnischer Kunstverein

Editing
Redaktion
Matthia Löbke

Credit
Dank
Andrea Schlieker

Translations
Übersetzungen
Jürgen Blasius
John S. Southard

Typesetting
Satz
Fotosatz Weyhing, Stuttgart

Reproductions
Reproduktionen
Franz Kaufmann, Stuttgart

Binding
Buchbinderische Verarbeitung
Kunst- und Verlagsbuchbinderei, Leipzig

Printed by
Gesamtherstellung
Dr. Cantz'sche Druckerei, Ostfildern

© 1999 Editors, authors and Cantz Verlag
Herausgeber, Autoren und Cantz Verlag

Edited by
Erschienen im
Cantz Verlag, Senefelderstrasse 12
73760 Ostfildern-Ruit
T. 07 11/44 05-0; F. 07 11/44 05-2 20
Internet: www.hatje.de

ISBN 3-89322-359-2

Printed in Germany

We grateful acknowledge the generous support
we have received for this exhibition and
publication from:

Ausstellung und Publikation wurden gefördert
durch:

STIFTUNG
KUNST UND KULTUR
DES LANDES NRW

BISHER ERSCHIENEN / ALREADY AVAILABLE

Marina Abramović
Biography

Stephan Balkenhol
Plätze/Orte/Situationen

Jonathan Borofsky
Dem Publikum gewidmet
Dedicated to the Audience

Hanne Darboven
Konstruiert, Literarisch, Musikalisch

Einszueins
Horst Antes, Joachim Sartorius

Jan Fabre im Gespräch mit Jan Hoet
und Hugo de Greef

FLATZ
Bodycheck – Physical Sculpture No. 5

FLATZ
Physical Sculptures

Johannes Geccelli
Texte aus dem Atelier

Glück
Ein Symposium

Karl Otto Götz im Gespräch

Dan Graham
Interviews

Mary Heilmann
Farbe und Lust – Color and Passion

Stephan von Huene
Tischtänzer

Illusion und Simulation
Begegnung mit der Realität

Jörg Immendorff
The Rake's Progress

Kazuo Katase
Räume der Gegenwelt

Tadashi Kawamata
Field Work

On Kawara
June 9, 1991. From "Today" Series
(1955–...)

Mike Kelley im Gespräch

B
Gespräche mit Martin Kippenberger

Martin Kippenberger
The Last Stop West

Königsmacher?
Zur Kunstkritik heute

Joseph Kosuth
No Exit – Kein Ausweg

Kunst im Abseits
Zwei Gespräche mit Catherine David

Wolfgang Laib
Eine Reise

Bertrand Lavier
Argo

Louise Lawler
For Sale

Thomas Lehnerer
Ethik ins Werk

Bernhard Leitner
Geometrie der Töne

Markus Lüpertz
Deutsche Motive

Matthew McCaslin
Ausstellung – Exhibitions

Allan McCollum/Laurie Simmons
Actual Photos

Maurizio Nannucci
Hortus Botanicus

Roman Opalka
Anti-Sisyphos

Original
Symposium Salzburger
Kunstverein

Haralampi Oroschakoff
Entwürfe. Eine Textsammlung
1980–1994

Der Ort der Bilder
Jay-Young Park im Gespräch

Heribert C. Ottersbach
Erinnerte Bilder

Nam June Paik
Baroque Laser

Christos Papoulias
Hypertopos

Partenheimer
Architektur und Skulptur

Sigmar Polke
Schleifenbilder

Positionen zur Kunst
Positions in Art

Fritz Rahmann
U.A. Zwei Rösser

Igor Sacharow-Ross
Feuer und Fest – Fire and Festival

Bernard Schultze
Pictor Poeta

Susanna Taras
Beiwerk

Günther Umberg
Raum für Malerei

Lois Weinberger
Texte

Lawrence Weiner, Ulrich Rückriem
öffentlich – public freehold

Erwin Wurm
Expedition

Erwin Wurm
One minute sculptures

Johanes Zechner
Der Afrikanische Koffer

R E I H E C A N T Z